剪纸与文化
中国传统剪纸图说

赵琳琳 编著

人民邮电出版社

北京

图书在版编目（ＣＩＰ）数据

剪纸与文化：中国传统剪纸图说 / 赵琳琳编著. --
北京：人民邮电出版社，2023.6
ISBN 978-7-115-60898-7

Ⅰ. ①剪… Ⅱ. ①赵… Ⅲ. ①剪纸－作品集－中国－
现代 Ⅳ. ①J528.1

中国国家版本馆CIP数据核字(2023)第012643号

内 容 提 要

中国剪纸作为一项具有悠久历史的传统艺术，是民俗活动的重要组成部分。无论从技艺方面来说，还是从表现力方面来说，它都有很高的研究价值。

本书分为认知篇、纹样篇、寓意篇、故事篇、服装篇和饰物篇 6 章，共 60 个主题，收录了 400 余幅作品。认知篇从剪纸的起源、发展讲起，然后介绍了团花剪纸、门笺剪纸、皮影人物剪纸等；纹样篇涉及彩陶纹饰、青铜纹样、历代云纹、敦煌藻井、纸上青花、十二花神等主题；寓意篇以"福"为主线，用剪纸的形式表达了人们对平安、富贵、长寿、吉祥、多子、多财、金榜题名等的追求与期盼；故事篇则用剪纸讲述了神话、历史、成语、戏曲、小说中的故事；服装篇以剪纸的形式表现了我国古代礼服、常服、内衣、戎装等的种类和变迁；饰物篇以剪纸的形式表现古人常用的精致小物，这些精致小物同剪纸一样，装点了人们的生活，传递着人们的情感。本书可被当成一本剪纸宝典，置于几案上，闲暇时翻阅。希望本书能引发你无限的遐想，开拓你的创作空间。

本书适合所有喜欢传统文化和剪纸艺术的人阅读。

◆ 编　著　　赵琳琳
　　责任编辑　张玉兰
　　责任印制　马振武

◆ 人民邮电出版社出版发行　　北京市丰台区成寿寺路 11 号
　　邮编　100164　电子邮件　315@ptpress.com.cn
　　网址　https://www.ptpress.com.cn
　　北京宝隆世纪印刷有限公司印刷

◆ 开本：880×1230　1/20
　　印张：8.2　　　　　　　　　2023 年 6 月第 1 版
　　字数：340 千字　　　　　　2023 年 6 月北京第 1 次印刷

定价：98.00 元

读者服务热线：(010)81055410　印装质量热线：(010)81055316
反盗版热线：(010)81055315
广告经营许可证：京东市监广登字 20170147 号

前言

作为一本讲解剪纸的书，本书的侧重点会是什么呢？直接呈现图样让读者临摹？还是呈现制作步骤，让读者一步一步学着做？都不是。我要讲些需要读者动脑筋的事。很多人认为，与动手有关的艺术，最重要的就是"手上功夫"，初学者应将更多精力聚焦在选择什么工具、用什么材料、第一步如何操作等问题上。然而，随着科技的发展，无论裁剪多厚的纸张，绘制多么复杂的线条，机器都可以轻松完成。那么，对于剪纸而言，不能被机器取代的是什么呢？这一点需要认真思考。剪纸不只是表象的图样，它还蕴含着深层的文化，它的背后是创作者独具匠心的创作思路、天马行空的想象和浓烈的情感。

关于剪纸，一张纸即可构建一个丰富多彩的世界。剪纸工具有剪刀、刻刀和美工刀等，大家根据纸张层数和个人习惯挑选最合适的工具即可。剪纸的折叠方式有三折四角、四折八角和三折三角等。至于技艺的提升，则可以通过长时间坚持不懈的练习获得。让同一种艺术产生差异化表现的最好办法便是创新，这一点很关键，它非常考验一个人知识的广度和思想的深度等。本书旨在给读者介绍更多元化的创作思路、提供更丰富的创作主题，以及开拓更宽广的设计空间。

本书共6章。第1章为认知篇，主要讲述剪纸的起源、发展，剪纸的折叠方式，剪纸图案的基础符号，团花、门笺等不同的剪纸形式，并用剪纸表现皮影人物及山、水、楼阙等事物。第2章为纹样篇，选取部分中国传统纹样进行解读，这些纹样中所蕴含的美学规律与对事物的抽象表现方法都可以被剪纸创作者借鉴。第3章为寓意篇，将剪纸中寓意的表达方式分为直抒胸臆、借物寓意、谐音寓意3种，并结合多幅精美的作品来表达世人的美好愿望。第4章为故事篇，剪纸作品中既有人物又有简单的场景，充满了故事感。第5章为服装篇，为剪纸艺术在现代生活中的应用提供了新思路。第6章为饰物篇，让大家在了解古代饰物的同时领略传统东方美学的魅力。

每一种艺术都是有时代感的，它所扮演的角色和承担的功能会随历史发展发生变化。剪纸自出现之日起承担过祛邪祈福、点缀装饰等不同的功能。然而，随着社会的发展，其功能发生了变化。

当下，剪纸与其他很多传统艺术形式一样，面临着如何适应社会发展，如何满足人们的精神文化需求，如何迎合不同人群审美等问题。所谓传承，不是衣钵传递式的继承，而是汲取精华后的创新表达。只有这样，传统艺术才能不断焕发新的生机与活力。

赵林林

2023年3月

资源与支持

本书由"数艺设"出品,"数艺设"社区平台（www.shuyishe.com）为您提供后续服务。

◎ 配套资源

团花剪纸基本方法教程视频及部分案例教程视频。

电子剪纸图样。

"数艺设"社区平台，为艺术设计从业者提供专业的教育产品。

◎ 与我们联系

我们的联系邮箱是 szys@ptpress.com.cn。如果您对本书有任何疑问或建议，请您发邮件给我们，并请在邮件标题中注明本书书名及ISBN，以便我们更高效地做出反馈。

如果您有兴趣出版图书、录制教学课程，或者参与技术审校等工作，可以发邮件给我们。如果学校、培训机构或企业想批量购买本书或"数艺设"出版的其他图书，也可以发邮件联系我们。

◎ 关于"数艺设"

人民邮电出版社有限公司旗下品牌"数艺设"，专注于专业艺术设计类图书出版，为艺术设计从业者提供专业的图书、视频电子书、课程等教育产品。出版领域涉及平面、三维、影视、摄影与后期等数字艺术门类，字体设计、品牌设计、色彩设计等设计理论与应用门类，UI设计、电商设计、新媒体设计、游戏设计、交互设计、原型设计等互联网设计门类，环艺设计手绘、插画设计手绘、工业设计手绘等设计手绘门类。更多服务请访问"数艺设"社区平台www.shuyishe.com。我们将提供及时、准确、专业的学习服务。

目录

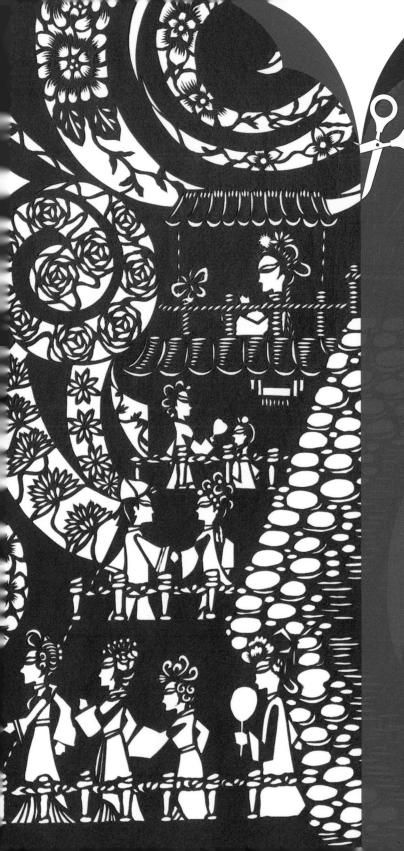

第①章
认知篇

本章将为读者介绍剪纸艺术的一些基础知识，让大家对中国剪纸这一非物质文化遗产有全面的认识。

1.1 走进剪纸·历史溯源

过年时贴的福字、门笺，课堂上剪的团花、蝴蝶，老人们用来做刺绣的底样……剪纸自产生之日起，不但有审美性，而且有功能性，如纳吉祝福、祛邪、警戒、增加趣味等。

我国剪纸可以溯源到西汉时期。传说，汉武帝受方士李少翁所施"方术"，得以通过帷帐重见其宠妃李夫人的倩影，而实际上所谓的"倩影"应该是用皮革或其他材料剪刻而成的李夫人像，类似于皮影。

魏晋时期，民俗活动的发展推动了剪纸的兴起。例如，在佛的涅槃日，人们会剪通草花献佛，其实通草花不算是严格意义上的镂空剪纸，只是纸片的拼接，然而这种艺术形式却发出了我国民间剪纸的先声。

通过南朝梁宗懔编撰的《荆楚岁时记》可知，当时我国荆楚地区流行一种名叫"镂金剪彩"的习俗。每逢正月初七人日，家家"剪彩为人，或镂金薄为人，以贴屏风，亦戴之头鬓。又造华胜以相遗"，又有"立春之日，悉剪彩为燕以戴之，……贴'宜春'二字"。

新疆出土的北朝时期的剪纸残片"对猴团花剪纸"是目前世界上已发掘的年代最久远的剪纸实物。

唐代以后，镂金剪彩的风俗仍然盛行。华贵的"华胜剪彩"无疑属于贵族士大夫，民间百姓买不起昂贵的彩和金，只能以纸代之。文献记载，五代时钱塘某些场面剪纸已替代了丝绸。

宋元时期，手工业和商业的繁荣推动了剪纸艺术的蓬勃发展。当时剪纸已成为各大节日的常见装饰，春节、端午、七夕、重阳都剪"春幡春胜""钗头彩胜"，多制作成花朵、仙佛、喜字、影戏、禽鸟、虫鱼、百兽的形状。右图中宋代吉州窑的剪纸贴花碗把剪纸的装饰作用运用到了极致。

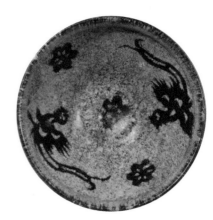

明清时期，剪纸艺术在民间得到了高度发展。此时，手工艺行业践行着"图必有意，意必吉祥"的理念，剪纸也不例外，衍生出"榴开百子""金玉（鱼）满堂""四时（柿）平（瓶）安""荣华（芙蓉花）富贵（牡丹）"等各种被赋予美好寓意的剪纸图案。

1.2 剪纸构成·基础符号

剪纸创作中的图案都是由点、线、面等基础符号构成的。基础符号通过大小变化、旋转、重复、变形组合可构成样式繁多、种类丰富的剪纸作品。

点与线

点符号从圆形开始，并在此基础上变换出不同的样式，如椭圆形、米粒形、梅花形、水滴形和马蹄形等。而线条除了表现为直线、曲线，还可以表现为花瓣、树枝等自然形态。

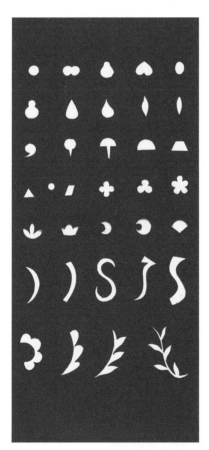

锯齿纹

锯齿纹较曲线更为华丽，能够更好地丰富画面。它可以由大小不同的锯齿规则排列而成，也可以左右倾斜富有动感，或者结合线条塑造出花瓣、火苗、松叶等造型。

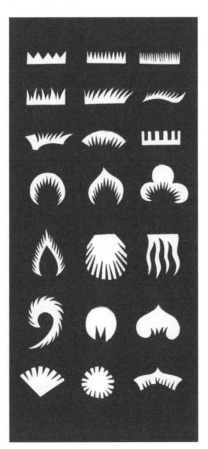

组合花纹

剪纸中与面有关的图形大多是基础符号组合，点、线、锯齿纹旋转、重复，能够轻易地制作出各种花朵造型，如桃花、梅花、水仙花、荷花和樱花等。

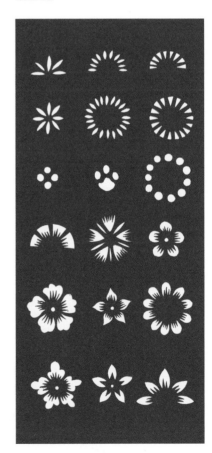

1.3 古老剪纸形式·团花

　　团花剪纸是中国古老的剪纸形式之一，实物一般呈圆形，也有方形、多边形等形状，均通过折叠镂空来完成。制作团花剪纸时，除了要关注纸张的折叠次数，还要考虑折叠之后所能产生的角的个数，这些对团花图案的最终样式起着决定作用。下面就为大家介绍5种常见的团花样式及其折叠方式。

三折四角团花

　　下图所示的是团花剪纸中的基础折叠方式，是入门剪纸必学的。

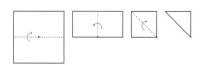

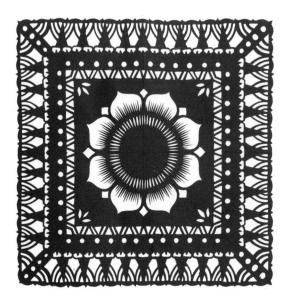

四折八角团花

　　下图所示的折叠方式只需在三折四角的基础上再折叠一次即可。

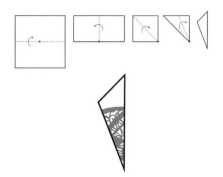

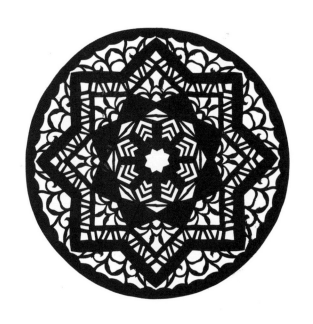

三折三角团花

下图所示折叠方式的难点在于，第二次翻折时要找准底边的中点和60°的翻折角度。

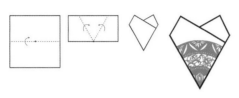

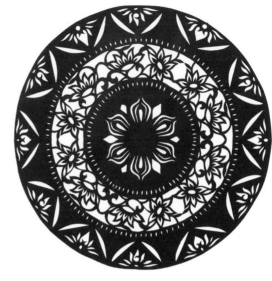

四折六角团花

下图所示的折叠方式只需在三折三角的基础上进行对折即可。

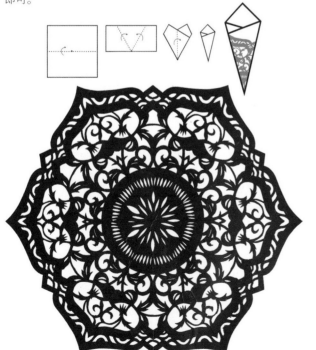

四折五角团花

下图所示的折叠方式适合用来剪五角星或类五角星的形状。

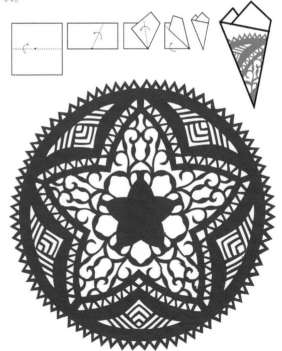

1.4 纸艺的招财符·门笺

门笺又称"挂笺""挂钱",起初是祭祖场所的装饰品。传说姜太公在封神时给穷神立下规矩:见"破"就回。人们出于对穷气的厌惧,特意将纸剪破贴到门上,以防穷神进门,这便是门笺的由来。

门笺结构

门笺呈长方形,顶边和左右两边都有边框,上面带有装饰花纹的部分叫"上头",中间的主体部分叫"膛子",下面的部分叫"支脚"。上头与膛子都可以镂空为锦地纹,如金钱纹、万字纹、星光锦地纹等。

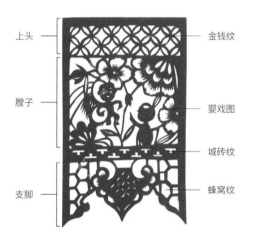

上头 —— 金钱纹

膛子 —— 婴戏图

—— 城砖纹

支脚 —— 蜂窝纹

膛子图案

膛子部分是门笺的主体,可以设计为婴戏图、鲤鱼莲花图等图案,也可以设计为文字,如福、禄、寿、喜、财、吉星高照、普天同庆、招财进宝、五谷丰登等。

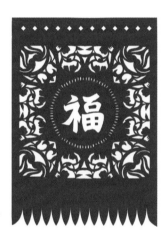

制作方法

门笺图案一般不是对称的,因此制作门笺时,通常将图案绘制完整后进行镂空。一种更简单快速的制作方法是参考团花剪纸的折叠方式,先将长方形的纸张折叠好,然后完成主体图案的设计,镂空后打开,再进行上头和支脚的制作。

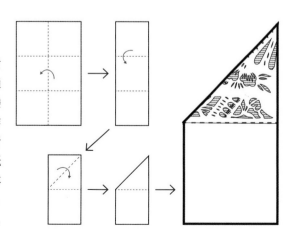

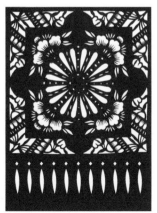

1.5 同源艺术·皮影人物

　　《汉书》中记载的汉武帝隔着帷帐重见李夫人倩影的故事，被认为是中国剪纸的起源，同样也被认为是皮影戏的起源。皮影风格剪纸的设计形式主要有以下3种。

皮影头像

　　人物表情生动，头饰精致、夸张。剪纸过程中要注意很多细节。

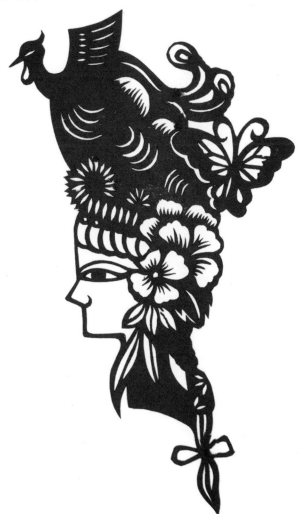

皮影全身像

　　人物姿态优美，服饰华丽，动作具有代表性。

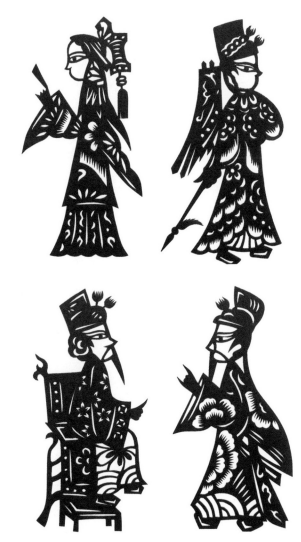

皮影故事

情景式图案天然具有吸引力。剪纸过程中，无论是人物的表情、姿态、服饰还是场景装饰，都讲究精雕细琢。

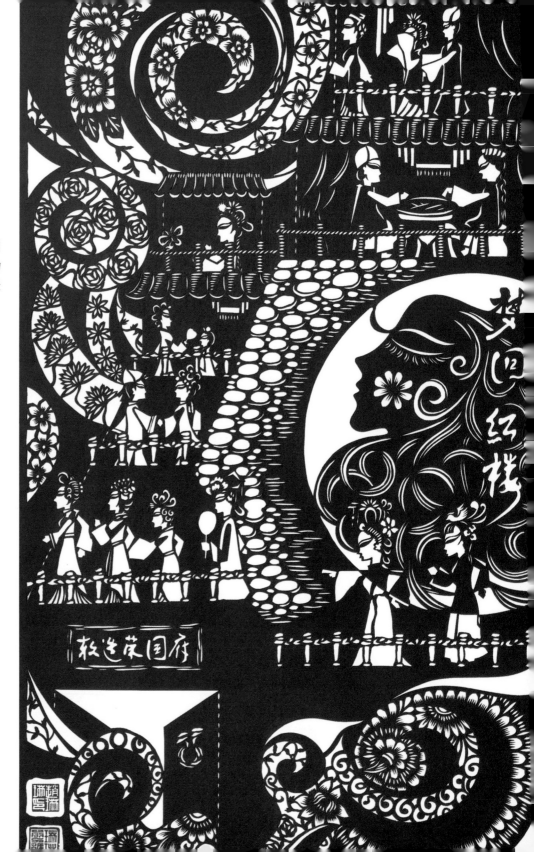

1.6 变换多姿·山水形态

风景可通过事物的远近组合进行表现。入门风景剪纸，要先掌握几种常见的山水表现形式。制作风景剪纸时，需先确定图案的整体基调，然后根据想要表现的意境将山、水与其他事物进行组合。

云山

想要表现云雾缭绕的山，图案在视觉上一定要有虚实变化。轮廓流畅，四五座山峰高低错落，云雾飘浮，仿若仙境。

山丘

线条相对和缓，整体形状较为圆润。

群山

任何造型的山都可以组合为群山。要重点表现出山的远近、大小变化和相互之间的衔接。

雪峰

雪峰是高耸且棱角分明的。裁剪时通常只用纸做出轮廓，大部分镂空，以表现冰雪覆盖的状态。

悬崖

线条硬朗、锋利，多用长直线进行表现。

波涛

汹涌的波涛要通过水浪的冲劲表现出来。水浪要有高有低、有大有小，体现出动感。

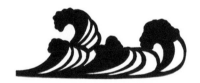

春水

春江水暖鸭先知。春水是非常柔和的，可用宽窄不同、层层套叠的S形线条来表现，既平静又有动感。

湖水

湖面波光粼粼，可用类菱形构成的网状图案来表现。

瀑布

线条有粗有细，弧度有大有小，可根据水流大小确定线条形式。

1.7 风景小品·古诗意境

　　随着各类图像处理软件的普及应用，风景剪纸逐渐表现出机械的版画风格，主要呈现出尺寸大、意象多、耗时长等特点，既失去了景致的美感，又失去了剪纸的趣味。想让风景剪纸富有韵味，可以从古诗中寻找灵感，将引发我们无限美好想象的文字转化为赏心悦目的图案。

望庐山瀑布

　　飞流直下三千尺，疑是银河落九天。

<div align="right">——（唐）李白</div>

枫桥夜泊

　　姑苏城外寒山寺，夜半钟声到客船。

<div align="right">——（唐）张继</div>

江南春

　　南朝四百八十寺，多少楼台烟雨中。

<div align="right">——（唐）杜牧</div>

春夜喜雨

晓看红湿处，花重锦官城。

——（唐）杜甫

渔家傲·秋思

四面边声连角起，千嶂里，长烟落日孤城闭。

——（宋）范仲淹

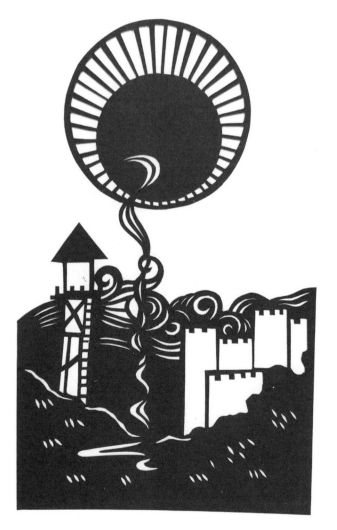

1.8 建筑记趣·四大名楼

中国古代的楼阁，或用来纪念大事，或用来宣扬政绩。建筑同剪纸一样，既有功能性也有审美性。用剪纸这种传统民间艺术来表现矗立千年的四大名楼也是富有趣味的一件事。

黄鹤楼

黄鹤楼位于湖北省武汉市武昌区，濒临长江。三国时期，它是夏口城一角用于瞭望守戍的军事楼。晋灭东吴，三国归于一统后，该楼逐步演变为官商行旅"游必于是，宴必于是"的观赏楼。

岳阳楼

岳阳楼位于湖南岳阳，下瞰洞庭，前望君山。其前身据说是三国时期鲁肃的阅军楼，在唐代李白为此楼赋诗之后，始称"岳阳楼"。

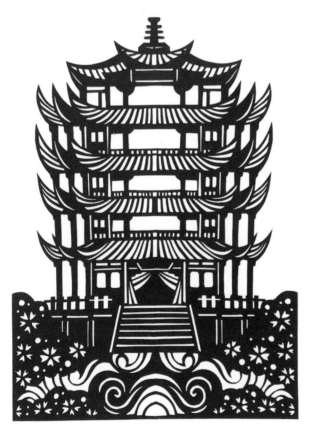

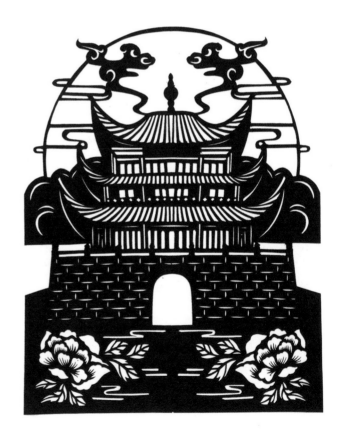

滕王阁

位于江西南昌的滕王阁，始建于唐永徽四年（公元653年），为第二处滕王阁。唐贞观十三年（公元639年），唐太宗李世民之弟李元婴被封于山东滕州，为滕王。他于滕州筑一阁，命名"滕王阁"，此为第一处滕王阁。

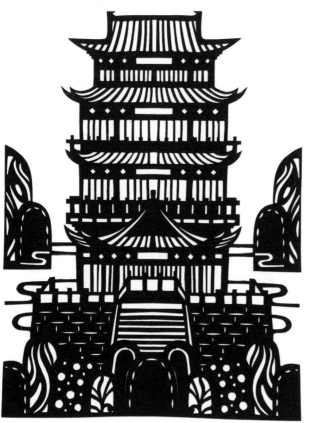

蓬莱阁

蓬莱阁位于山东烟台，始建于北宋嘉祐六年（公元1061年），素以"人间仙境"著称于世。"秦始皇访仙求药"的历史故事和"八仙过海"的神话传说，给蓬莱阁抹上了一层神秘的色彩。

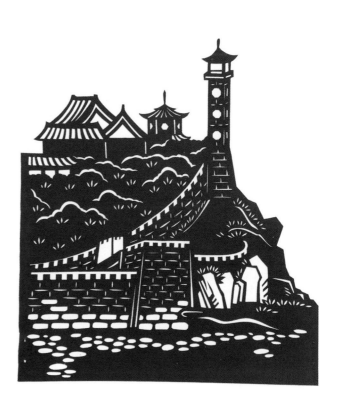

1.9 文人雅趣·博古小品

"博古"一词出自汉代张衡的《西京赋》，其中有言："有凭虚公子者，心奓体忕，雅好博古。"博古可指古器物，也可指以古器物为题材的国画。古器物类型涵盖陶瓷器、青铜器、玉器、金银器、竹木牙角器等。各类形态不同、大小不一、各有千秋的物件融于一纸，文化气息满满。

陶瓷博古

以五大名窑"汝官哥钧定"为首，也有元青花、清粉彩等，任选其一入画，即可意蕴横生。

青铜博古

商代青铜器多为礼器，根据不同的等级与制式，礼拜天地社稷时以鼎、簋居多，且商人好酒，酒樽量大。周代青铜器多为兵器，刀、剑、戈尤为常见。

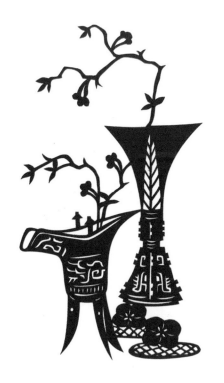

玉器博古

"以玉作六器，以礼天地四方。"玉是君子的象征，从古至今它的地位都是很高的。

花博古

可在画面中增加以花卉、果品为点缀的"花博古"。

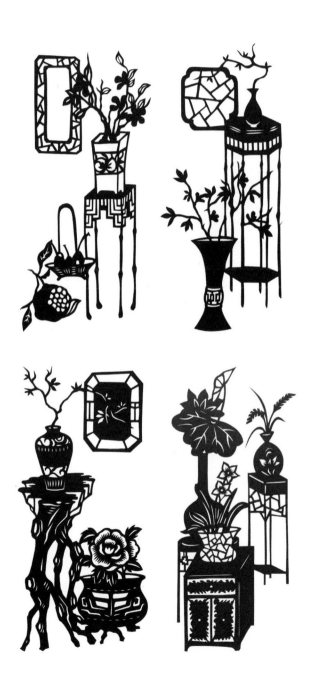

金银器、竹木牙角器博古

博古图涉及的古器物类目繁多，除了陶瓷器、青铜器、玉器，像金银器、竹木牙角器等都可入画。

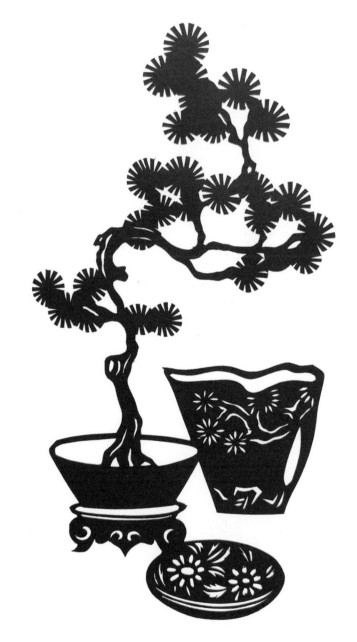

1.10 立体创意·纸雕艺术

剪纸一定是平面的吗？剪纸和纸雕有什么区别呢？简单来说，剪纸可以通过手撕、剪刀剪、刀刻的方式来完成，大多呈平面样式。而纸雕本质上是剪纸的一种表现形式，只是通过一些方法变得层次丰富、形态立体了。纸雕主要有3种常见的形式。

立体空间

将剪纸折叠成立体形状，从而形成空间。

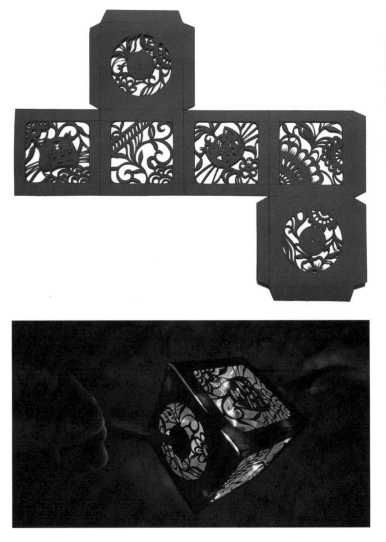

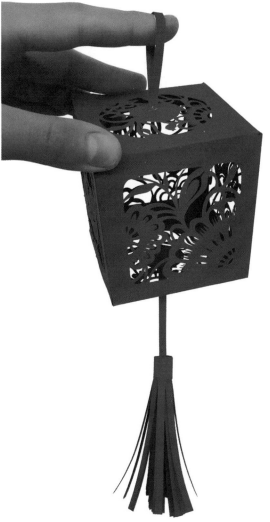

多层镂空

将镂空的剪纸层层叠压，并使剪纸图案交错分布，在形成空间层次的同时营造出故事感。

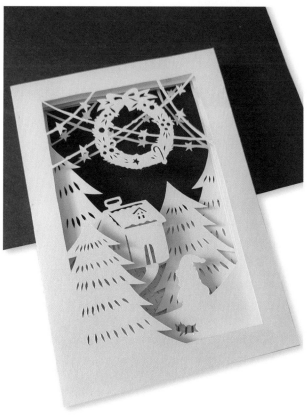

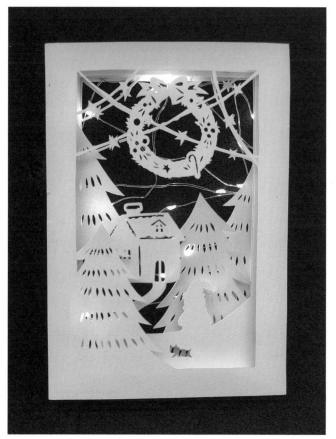

纸张折叠

镂空平面纸张后，采用类似折纸扇的方式折叠纸张，然后展开纸张并将它的不同部分做成凹凸的形式，以形成立体造型。这种形式的纸雕作品比较适合用于表现建筑题材。

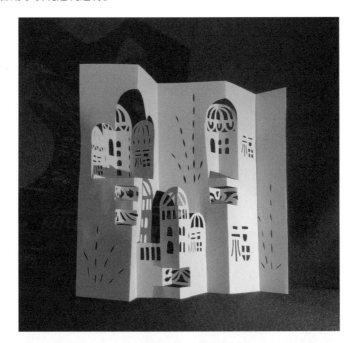

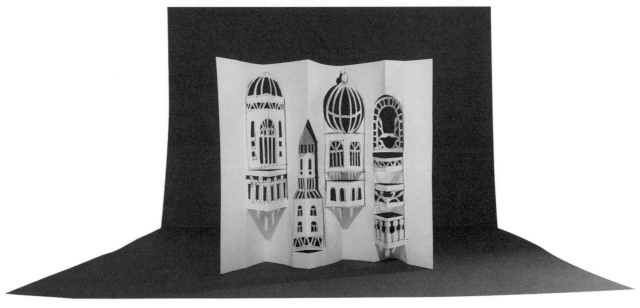

本章小结

初次接触一门技艺，不可急于求成，要先了解这门技艺的起源与历史发展，以及其流传下来的一些经典形式。本章主要向读者介绍了一些关于剪纸的基础知识及笔者对剪纸的理解。

在形式方面，团花剪纸既是我国考古发现的最早的剪纸形式，也是较为人熟知的剪纸形式。根据不同的折叠和镂空方式，团花剪纸会呈现出万花筒般的新奇效果。此外，寓意招财的门笺、同源艺术皮影等都是人们在生产生活中创造的经典剪纸形式。范围再广一些，风景、建筑、人文雅器，无一不可成为剪纸创作者的灵感之源。在技法方面，任何图案都不过是点线面的变形、重复、组合。圆点、曲线、月牙、锯齿纹等图案，或剪或刻；单色、复色、拼嵌、熏染，花样繁多。但工巧不是目的，而是艺术表达的途径，至于有些人所谓的"工具正统论"——剪纸到底是用剪刀还是用刻刀，答案已经在剪纸的释义中给出了。工具还是要根据个人习惯进行选择，不必太过纠结，剪纸创作的重点在于如何探索更多的主题，形成自己的创作风格。

这里留4组团花剪纸图样供大家做练习时参考，望读者在纸张的开合之间、剪刀与纸张的碰撞之中，感受不同符号变形、组合与疏密变化所带来的乐趣。

第1组

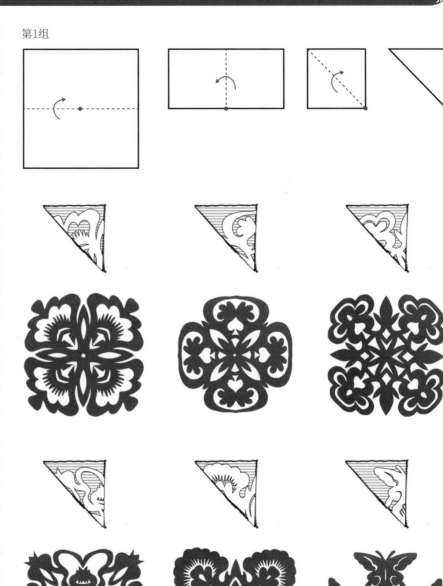

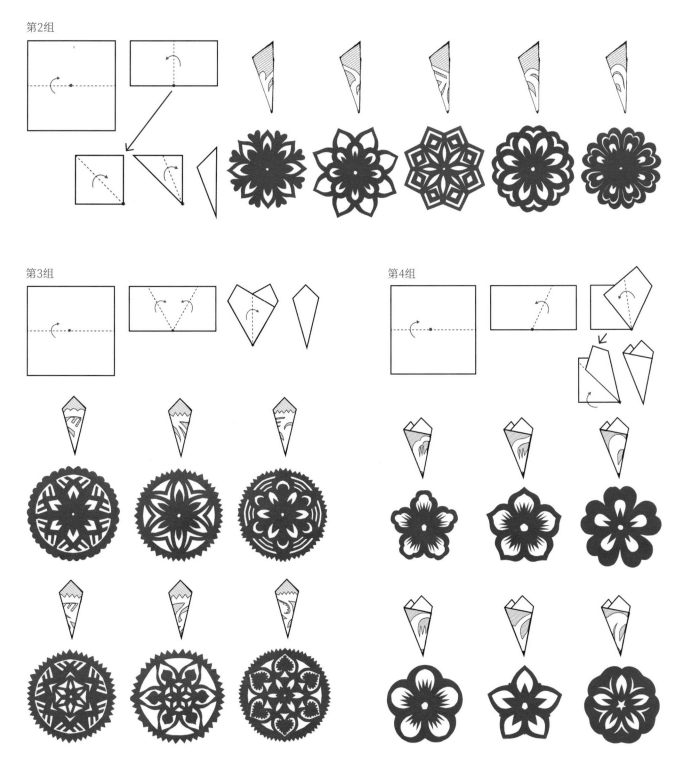

第2组

第3组

第4组

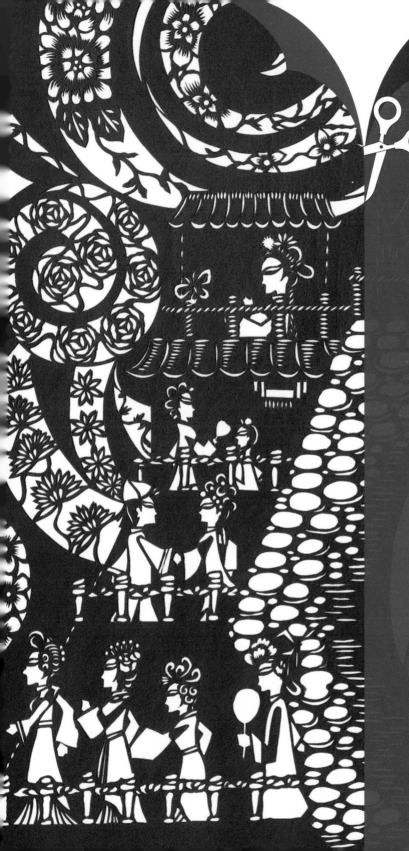

第②章
纹样篇

纹样是对于具体事物的抽象表现，它产生于人们对生活细致入微的观察和思考。在不同的领域，纹样作为装饰元素被广泛运用。本章将通过剪纸的形式为大家介绍中国传统文化中一些常见的纹样。

2.1 先民手作·彩陶纹饰

彩陶记载了人类早期文明，彩陶文化在中国广泛分布，其延续时间长达5000年。遗留在陶片上的古朴纹饰之美值得每一种艺术形式进行研究和借鉴。

花卉纹

人头形器口彩陶瓶是仰韶文化早期彩陶中的代表性作品，其罕见的人首立体雕塑形象和瓶身上的抽象花卉图案具有很高的艺术价值。

鱼纹

早期人类由于自然知识匮乏，认为水中的动物具有超能力，所以或崇拜或畏惧它们。早期鱼纹大多为单独纹样，形象写实且多采用正侧面来表现。

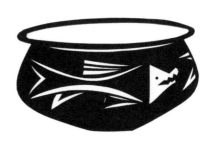

旋涡纹

旋涡纹是马家窑彩陶的标志性图案，由旋涡状弧线和小圆圈组成。有人说它来源于自然界中的水涡，也有人认为它来自对蛇图腾的崇拜。

蛙纹

蛙纹彩陶是马家窑文化晚期的产物。青蛙是两栖动物，水陆来去自如。它产卵量大，繁殖能力强，这与古代先民祈盼子孙繁衍兴旺的理念一致，所以先民对蛙十分崇拜。

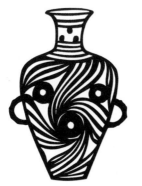

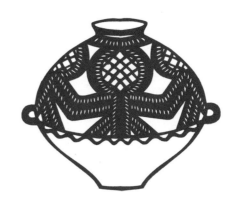

舞蹈纹

舞蹈纹彩陶盆是新石器时代后期马家窑文化的代表，真实生动地再现了先民用舞蹈来欢庆丰收与胜利、祈求上苍或祭祖的场景。

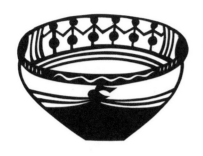

花瓣纹

大汶口文化彩陶的纹样多为自然界中植物的花叶形状和几何图形的组合，包括别具一格的花瓣纹、禾束纹、连贝纹等。

八角星纹

八角星纹样多见于大汶口文化中期的彩陶上。有学者认为，八角星代表的是光芒四射的太阳；也有学者认为，八角星代表四面八方，而中间的方形代表大地。

2.2 线条之美 · 青铜纹样

青铜纹样反映了人们对自然的祈盼、恐惧与敬畏，它有别于传统意义上的剪纸纹样，是中国工艺美术史上的经典图案，无论是形象还是线条，都值得任何一种艺术形式借鉴。

饕餮（tāo tiè）纹

饕餮是传说中的一种贪吃恶兽。古代青铜鼎上多刻其头部形象做装饰，以通过狰狞、神秘的氛围显示王权的威严。

夔（kuí）龙纹

夔龙纹通常指长身弓起，一角、一足、尾上卷的侧面龙形图案，反映了某种图腾崇拜。它盛行于商代和西周前期，一般作为饕餮纹左右两侧的装饰纹样。

夔凤纹

长喙鸟身、大圆眼、长尾卷起的夔凤图案，给人以神秘感。

回纹

回纹又叫"云雷纹"，由线条卷曲而成，大多用作地纹。一般来说，由柔和线条卷曲而成的称云纹，由方折线条卷曲而成的称雷纹，盛行于商代中晚期。

窃曲纹

《吕氏春秋》记载："周鼎有窃曲，状甚长，上下皆曲，以见极之败也。"窃曲纹由蛟龙纹、波纹等抽象演变而来，基本特征是呈横置的S形。

2.3 样式变迁·历代云纹

云纹基本不会被单独使用，是一种较常用的辅助纹样。古人认为，云与气实为一体，是生机、灵性、精神的体现。作为我国传统祥瑞纹样中的一种典型图案，云纹在不同历史时期样式有所不同。

云雷纹

商周时期，青铜器上的云雷纹多为"回"字的变形，线条或温柔或刚劲。

云气纹

盛行于战国、秦汉时期。云气纹在视觉上富有动感，造型较夸张，是所有云纹里较好辨认的一种。

朵云纹

吸收了魏晋时期流云纹的特点，云纹首尾卷曲且相接，开辟了云纹的新样式。

卷勾云纹

隋唐时期，朵云纹依然盛行，同时又发展出云尾部分更具流动感的卷勾云纹。

如意云纹

宋元时期，写意的如意云纹主要装饰在家具的腿足、牙子和壶门等部位。

壬字云纹

明代壬字云纹的造型在蝌蚪云纹的基础上进行了夸张，3个云头呈品字形排列，尾部变粗，又叫"三角如意云"。

万字云纹

由壬字云纹演变而来，云头位于中心，有4条云尾向四周延伸而出。这种纹样在明嘉靖、万历年间十分流行。

如意蝌蚪云纹

元代的云气纹云尾细长弯曲，与如意云纹结合起来状如蝌蚪，称如意蝌蚪云纹。

括号云纹

明天启年间开始出现，流行于明崇祯、清顺治时期。崇祯时期的括号云纹为上下错开样式，顺治时期的为左右相对样式。

叠云纹

叠云纹呈面状展开，像海浪一般。一般由层叠的勾卷云头和成排的弧线组成。

2.4 方圆之间·敦煌藻井

《风俗通》记载："今殿作天井。井者，东井之像也。菱，水中之物。皆所以厌火也。"一般在藻井的中心部位装饰十二章纹中的藻纹，四角为荷、菱、莲等水生植物图案，以表压服火魔、护祐建筑物安全之意。

经典藻井

　　三折四角的折叠方式，搭配经典藻井图案、套叠形制，通过疏密变化、阴阳对比，为团花剪纸提供与众不同的创作灵感。

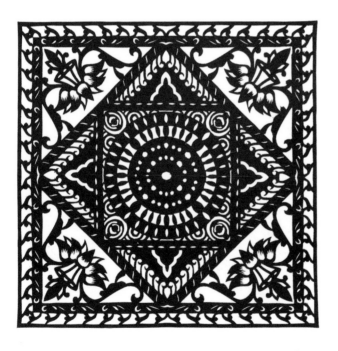

套叠藻井

　　方井套叠藻井的框架结构具有北朝平棋图案的遗风，藻井外围根据棋盘样式装饰着三角形帷幔图案，四角饰藻类植物图案，有防火的寓意；藻井中心的"三兔共耳"图案寓意生命轮回。

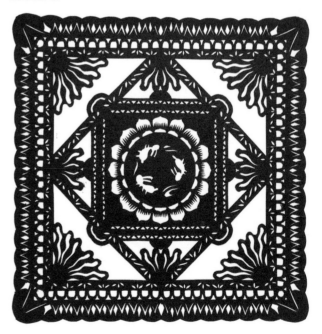

莲花藻井

特征为中心处装饰着大莲花图案，其周围环绕着变形的忍冬纹，形态流畅自然。

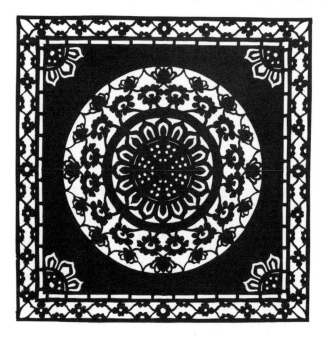

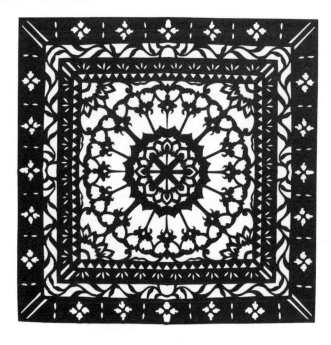

飞天藻井

井心比较宽，莲花图案周围是飘逸的飞天人物，给人一种神秘、梦幻、超世拔俗的感觉。

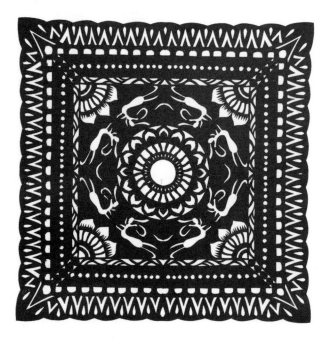

2.5 轻描淡写·纸上青花

若想把单色剪纸的疏密关系表现到极致，还要学习青花的布局。青花只有一种颜色，这与单色剪纸有相同之处，无论是外轮廓设计还是主题图案布局，青花瓷都可作为很好的借鉴对象。

玉壶春瓶

玉壶春瓶由唐代寺院里的净水瓶演变而来，北宋时期基本定型。这种器形的瓷器大多用来盛酒，因"玉壶买春"而得名。元代青花瓷中有很多这种造型。

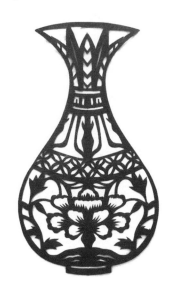

观音瓶

观音瓶在清代康熙、乾隆时期十分流行，瓶身线条流畅，造型优美。主题图案大多为花鸟图，如喜上眉梢、代代长寿（绶带鸟与代代花组成的花鸟图）等。

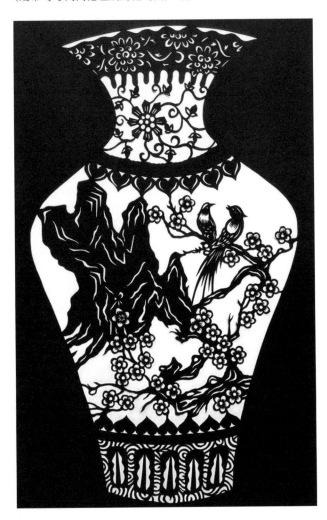

梅瓶

梅瓶的特点为小口、丰肩、瘦底。在宋代，天子用这种器形的瓷瓶盛酒并在经筵上招待大家喝酒，故称"经瓶"。到了明代才改叫"梅瓶"，因为瓶口小得只能插梅枝而得名。

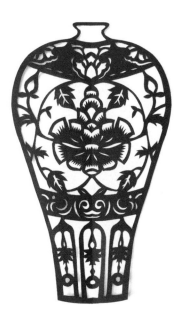

青花瓷盘

青花瓷盘的图案从边缘到盘心，层层刻画、多而不乱，其布局很值得剪纸团花借鉴。

其他造型

除了以上介绍的比较为人熟知的造型，青花还有樽、壶、罐、杯等造型，这些造型也十分优美。虽然各类造型会随着时代变迁而有细微的变化，但其中的韵味不会更改。

2.6 轮廓之美·剪纸边框

提起剪纸，就不得不提它的内容和形式。除了主题的创新，边框设计也可形成一大特色。边框是剪纸的重要组成部分，边框设计可成为剪纸的画龙点睛之笔。

自然边框

应用事物本身的自然形状，如葫芦、瓶子、字母、数字和文字等的形状，是最简单的边框设计方法。

角花

角花即角隅纹样。剪纸时，可自行设计一角、对角或四角的样式。

几何边框

应用较多的剪纸边框是几何形状（如正方形、菱形、多边形和海棠形等）的边框。

带状边框

带状边框一般会采用二方连续纹样，即在两条平行线之间的带状平面上剪出单位纹样重复排列形成的连续循环的图案。

2.7 传统锦地·花窗意趣

锦纹通常为织锦或建筑彩绘图案，因其常被用作地纹，故又称"锦地纹"。花窗所用纹样大多为锦地纹，如金钱纹、万字纹、步步锦、龟背纹、鱼鳞纹、冰裂纹等，每一种都有不同的吉祥寓意。

金钱纹

寓意招财进宝、财源滚滚，还有广招人才的意思。

万字纹

寓意吉祥辟邪、万寿无疆。万字不到头棂花图案是生命永无止休的象征。

步步锦

寓意事事成功、步步高升。步步锦是古建筑门窗上常用的棂条组合形式，其中直棂和横棂垂直交接呈"丁"字形。

龟背纹

寓意趋吉避凶、延年益寿。因为古人喜欢炙灼龟甲占卜，并视所见坼裂之纹以兆吉凶，所以龟背纹慢慢演化为祥瑞纹样。这一纹样由多个六边形连续排列而成。

鱼鳞纹

寓意年年有余、鱼跃龙门，因其形如鱼鳞排列一般而得名。

冰裂纹

陶瓷在烧制过程中会出现一种裂纹。人们觉得这种裂纹不加雕琢、清冷雅致，有一种独一无二的美。冰裂纹花窗大多用在书房。

梅花纹

许多寓意美好品德的花朵可以通过抽象变形成为花窗纹样的设计元素，如梅花。

2.8 组合布局·皮球花纹

陶瓷上有一种与团花剪纸图案相近的装饰图案，叫"皮球花"。它常以多个大小不一、花色不同的形式分布在器身上，宛如跳动的花皮球一般。

团花剪纸的图案是单个的，而皮球花图案可多个组合呈现。单个皮球花纹样的制作方式与团花剪纸的一致。

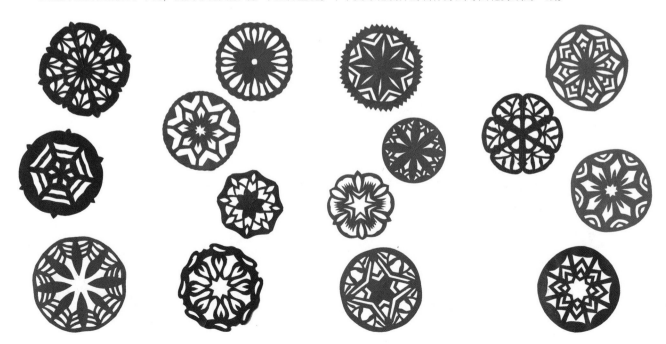

2.9 轮螺伞盖·花罐鱼长

轮、螺、伞、盖、花、罐、鱼、长合称"八宝"，是藏传佛教中的八种法器，据说可以消灾解难。由这八种法器组合而成的纹饰被称为"八吉祥"。它始于元代，盛行于明清，在陶瓷器、掐丝珐琅、刺绣等艺术中都有呈现。同许多剪纸题材一样，"八吉祥"剪纸也表达了人们对生活的美好祝愿与祈盼。

法轮

在古印度，轮是一种杀伤力极大的武器。后来为佛教借用，象征佛法永不停息。

法螺

象征音闻四方。有记载说释迦牟尼说法时声震四方，如海螺之音。

宝伞

古代贵族出行会配备专人来撑伞。宝伞在遮阳的同时也是身份的象征，后来演化为仪仗用具，象征着权威。

白盖

白盖象征佛法遍覆大千世界，普惠众生。

莲花

莲花出淤泥而不染，至清至纯，象征纯洁的品质。

宝瓶

宝瓶象征佛法深厚，且无散无漏。

双鱼

鱼行水中，自由自在，也象征着无限生机。

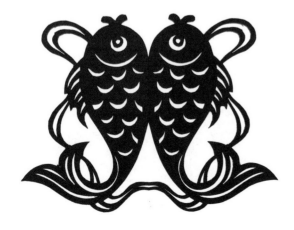

盘长

盘长即吉祥结，它象征着佛法如无穷盘结一样具有强大的生命力。

2.10 争奇斗艳·十二花神

古人言："梅标清骨，兰挺幽芳，茶呈雅韵，李谢浓妆，杏娇疏雨，菊傲严霜……"每一种花代表一种性情。花，是所有艺术形式绕不过去的内容。

一月迎春花

"金英翠萼带春寒，黄色花中有几般。"迎春花先花后叶，花朵呈金黄色，有清香。因在百花之中开花最早，花开后春天来临，因此得名"迎春花"。

二月杏花

杏树是一种古老的花木，《管子》中就有记载。杏花也是先花后叶，花瓣白色或稍带红晕，胭脂万点，占尽春风。

三月桃花

桃花又被称为粉色桃，一直以来被作为春天和美好的代名词。

四月牡丹

牡丹花色泽艳丽，玉笑珠香，素有"花中之王"的美誉。它的花大而香，故又有"国色天香"之称。

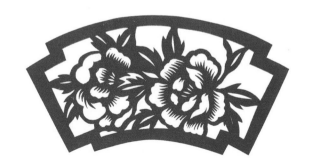

五月石榴花

五月榴花红似火。《武林旧事》记载，宋人在五月有赏鱼、摘瓜、泛舟等丰富的活动，其中观赏石榴花便十分应景。

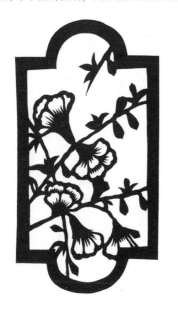

六月荷花

中国早在周朝就有荷花栽培记载，而荷花之所以被士人喜爱，大多因其"出淤泥而不染，濯清涟而不妖，中通外直，不蔓不枝"的高尚品格。

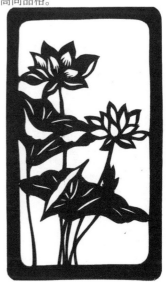

七月兰花

建兰色彩素雅、花朵娇小，具有质朴、文静、高洁的气质，为士人所喜爱。在中国，兰花同梅花、竹子、菊花并称为"花中四君子"。

八月桂花

桂花清可绝尘，浓能远溢，在仲秋时节盛开。桂花是好运的象征，成语"蟾宫折桂"就是科举高中的意思。桂花也寓意忠贞之士和芳直不屈。

九月菊花

"采菊东篱下，悠然见南山。"在陶渊明的诗中，菊花是隐逸者的象征，寓意高风亮节。早在古代神话传说中，菊花还被赋予吉祥、长寿的含义。

十月月季花

月季花被称为"花中皇后"，又称"月月红"，象征着等待、希望、幸福、光荣与对未来的向往。

十一月梅花

梅凌寒傲雪，开百花之先，显得高洁而坚韧。人们多用"宝剑锋从磨砺出，梅花香自苦寒来"勉励自己。

十二月水仙花

水仙花"天生丽质"，人们自古以来就将其与兰花、菊花、菖蒲并称为"花中四雅"。它只要一碟清水、几粒卵石，就能在万花凋零的寒冬腊月展翠吐芳。人们用它庆贺新年，作为"岁朝清供"的年花。

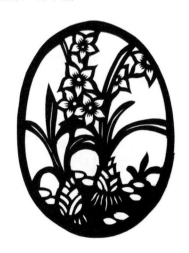

本章小结

许多初学者在刚接触剪纸的时候，总是热衷于收集各类图样，然后将它们打印出来进行剪刻。其实，任何人刚刚步入一个新的领域，都是难以快速寻找到正确的学习方法的。通过复制他人的作品获得成就感，这种做法从长远来看弊大于利。一方面，因为初学者在不了解创作背后的构思过程的情况下，盲目模仿、机械地复制，会形成一种轻车熟路的错觉，并对此产生依赖，这会导致以后难以静下心来吸收更多知识、独立创作。另一方面，初学者迷失在风格大差不差、质量参差不齐的海量纸样中，思维固化，难以形成自己的创作风格。

本章并非由一到十地传授如何剪一棵树、一朵花，而是列举中国工艺美术中的经典花纹并对其样式进行解读，以帮助初学者了解其背后的历史发展与文化寓意，以防出现审美偏差。即便它们不全是传统意义上剪纸中的专用图样，但都是经过时间的考验而沉淀并流传下来的精品。我们可以从彩陶、青铜器中学排线；从青花、藻井中学构图；从锦地纹、八吉祥中学寓意；从云纹、皮球花中学变化。若从中提取某个单位图案进行二次创作，通过变形、重复或解构重组，最终成品也会具有沉甸甸的历史记忆和文化意蕴。

每一种艺术都不会脱离时代而存在，它们的样子反映了当时的社会生活、审美取向。我们通过探索其中的表达逻辑，总结出一套方法论，不仅可以赋能自己的设计创作，还能结合现代的生活方式、价值观、审美力，用发展的眼光进行艺术的传承创新。

下面留几组以唐代花钿为灵感的剪纸符号及敦煌藻井的剪纸图样供大家做练习时参考。希望大家经过练习之后，能够做到举一反三，设计出既有古代韵味又有现代时尚感的剪纸图案和样式。

剪纸符号组1

剪纸符号组2

剪纸符号组3

剪纸图样组1

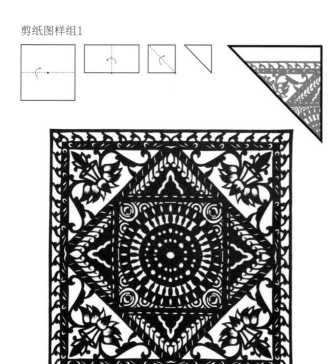

剪纸图样组2

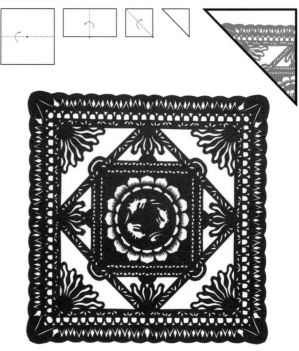

剪纸图样组3

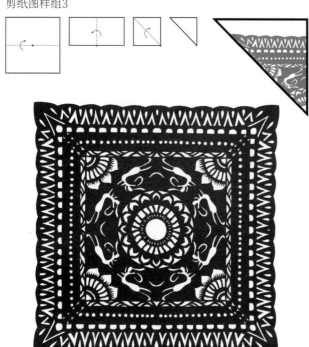

剪纸图样组4

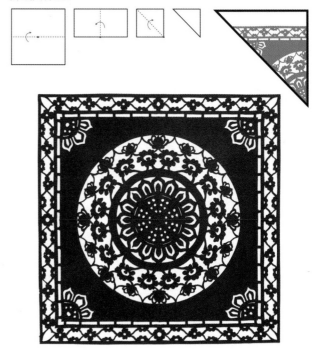

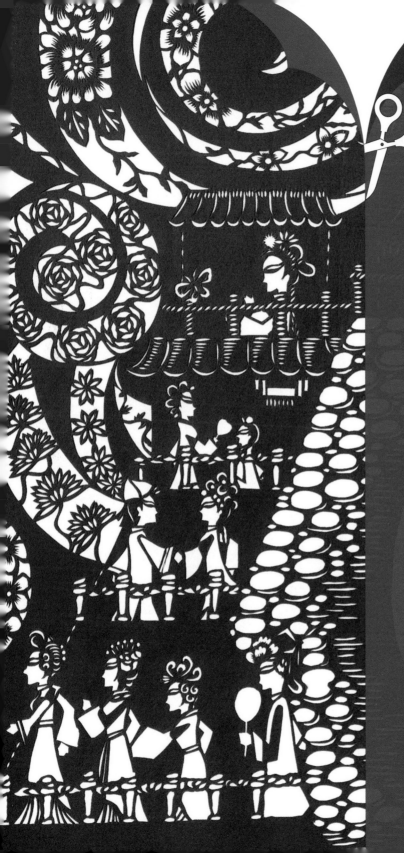

第❸章
寓意篇

中华文化博大精深，富有内涵，中国汉字更是如此。利用谐音来表达对美好生活的愿望与对他人的祝愿，已经体现在了社会生活的许多方面。本章将为大家展示一些剪纸所表达的有趣的寓意。

3.1 富贵寿考·五福临门

我们常说的"五福临门"到底有哪五福呢? 五福源自《尚书·洪范》:"一曰寿,二曰富,三曰康宁,四曰攸好德、五曰考终命。"后为了避讳,《新论·辨惑第十三》中将"五福"修改为寿、富、贵、安乐、子孙众多。

【五福临门】

因"蝠"与"福"同音,所以,民间艺术中常用5只蝙蝠表示"五福",并加入门扇纹样,寓意"五福(蝠)临门"。

【福寿安康】

长寿是"五福"中的第一福,寿桃是祝寿常用的事物。寿桃与蝙蝠组合寓意"福寿安康"。

大福富贵

牡丹花国色天香、优雅大气，是富贵的代表。除牡丹外，元宝、金钱纹都可以融入富贵福字的设计中。

多子多福

石榴多籽，与福字组合寓意"多子（籽）多福"，象征子孙满堂和团结吉祥。

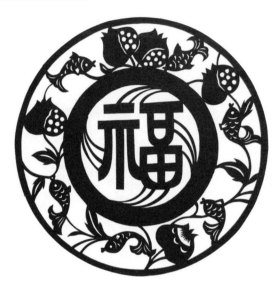

福庆欢喜

清代陶瓷上多用翻飞的蝴蝶图案营造欢天喜地的氛围，蝴蝶图案与福字组合寓意"福庆欢喜"。

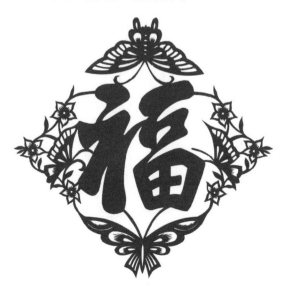

福如东海

福如东海比喻福气像东海一样无边无际。图案由海浪纹与祥云纹组合而成，更具吉祥寓意。

3.2 自古求之·福寿双全

从古至今，人类对于长寿的追求从未停止过。长寿作为"五福"中的第一福，在剪纸图案设计中，除了寿桃这一元素，还可以运用多种其他元素来进行表现。

福寿绵长

寿字与蝙蝠、盘长图案组合，寓意"福（蝠）寿绵长"。"寿"字在装饰上的使用频率之高，远超其他流行文字，如"福"字或"喜"字。

寿星

寿星又称"南极老人星"，是古代神话中的长寿之神。他前额隆起，长着白须、长眉，一手持杖，一手托寿桃。

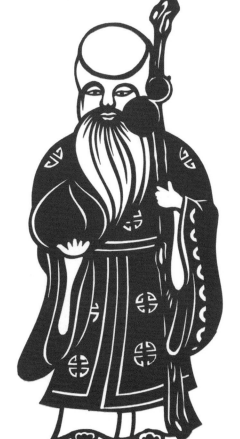

五福捧寿

五只蝙蝠围绕一个寿字，意为"五福（蝠）捧寿"。制作这种样式的团花剪纸时，可以采用四折五角的折叠方式，先剪出五只蝙蝠图案，展开后对折再剪出寿字。

麻姑祝寿

麻姑容貌昳丽，仪态端庄，因见过三次沧海变桑田，又称"寿仙娘娘"。传说每年三月初三是西王母的寿辰，此日麻姑会带上灵芝、寿桃、仙酒前去祝寿。

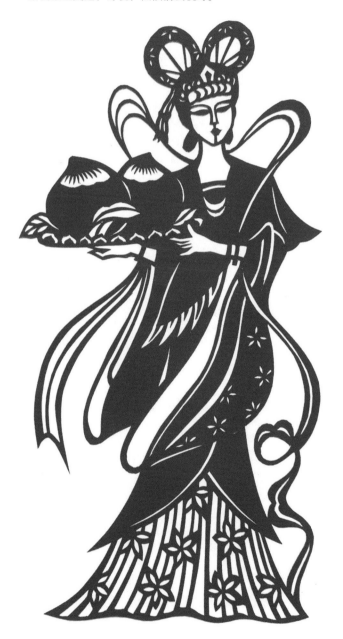

代代长寿

因"绶"与"寿"谐音，故绶带鸟纹样寓意长寿。由绶带鸟、代代花组成的图案名为"代代长寿（绶）"。

松鹤延年

松树因其树龄长，经冬不凋，代表长寿与顽强的生命力；鹤则自带仙气。它们组合寓意"松鹤延年"。

寿山福海

明朝开国元勋刘基有歌曰："寿比南山，福如东海。"寿山福海纹样是一种经典纹饰，大多装饰在服装的下摆处。

鹿衔灵芝

灵芝在神话传说中被称为"仙草"，凡人吃了可以升仙。鹿是寿星的坐骑，口衔灵芝的鹿可表示长寿。

3.3 谐音寓意·葫芦福禄

葫芦者，福禄也。古人认为，开天辟地的盘古、补天造人的女娲、推演八卦的伏羲都是葫芦的化身。古人对葫芦造型有着特殊的情感，所以流传至今的葫芦形文物、葫芦图样非常多。

包福

"包袱"与"包福"谐音，寓意"幸福吉祥"。

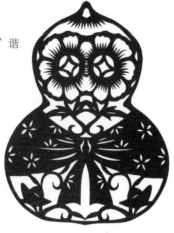

福禄寿

寿字、寿桃与葫芦组合，寓意"福禄寿"。

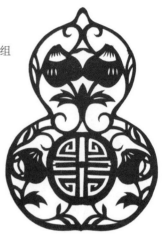

福寿有余

"福如东海，寿比南山"演变出了寿山福海纹，结合装饰鱼图案，寓意"福寿有余（鱼）"。

福庆欢喜

清代陶瓷上多用上下翻飞的蝴蝶图案营造欢天喜地的氛围，蝴蝶与葫芦组合寓意"福庆欢喜"。

福禄富贵

牡丹是富贵的象征，葫芦与牡丹组合寓意"福禄富贵"。

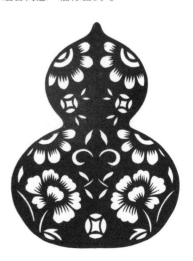

3.4 人丁兴旺·多子多福

远古时期，若是人的数量多则可以抵御野兽或其他部族的侵害。农业社会时期，人口就是生产力。多子多孙、人丁兴旺是古人世世代代的祈盼，这样的心愿也会通过各种纹饰表现出来。

榴开百子

据《北齐书·魏收传》记载，北齐皇帝去安德王所纳李妃的娘家赴宴，李妃的母亲送给他两个大石榴，祈盼他子孙众多。皇帝十分高兴。

观音送子

据说，南朝宋有一居士50岁时还没有儿女，他便向观音祈求继嗣，发愿诵经一千遍。此后他每天念经，将满千遍时，妾怀孕。

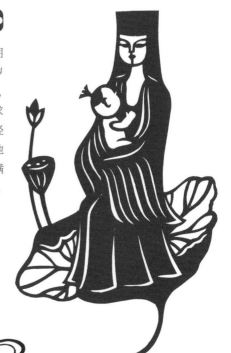

麒麟送子

麒麟是中国古代神话传说中代表仁义的瑞兽。据说积德行善的人家求拜麒麟可以得子。

青蛙莲蓬

"蛙"与"娃"谐音，莲蓬多子，青蛙趴在莲蓬上，寓意子嗣繁荣。

早生贵子

"早"与"枣"谐音，"生"指"花生"，"贵"与"桂"谐音，"子"指"莲子"。利用谐音对事物进行组合，表达"早（枣）生贵（桂）子"的美好祝愿。

葫芦多子

"葫芦"与"福禄"谐音，再加上葫芦的大肚子外形具多子之相，因此葫芦本身就有"多子多福"的寓意。

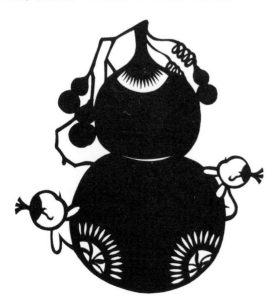

拴娃娃

拴娃娃是中国北方古老的传统习俗。适逢农历二月初二"泥娃娃庙会"，人们会到庙会买一对泥娃娃回家，表达祈福、纳祥、求子的愿望。

3.5 四时如意 · 事事皆安

　　谐音寓意，是用同音或近音的字、词来代替本字、词，从而产生辞趣的手法，在剪纸中尤为常见。"柿树家中留，好事不用愁"，"柿"字的谐音寓意充满了人们对生活的美好祈盼。

好事发生

　　柿子与花生进行组合，寓意"好事（柿）发（花）生"。加入簸箕或簸箩的图案会更有民俗气息。

四时平安

　　花瓶里插入带有4个柿子的柿树枝，寓意"四时（柿）平（瓶）安"。

事业有成

　　柿子与叶子互相映衬，寓意"事（柿）业（叶）有成"。

好事成双

　　两个柿子并排摆放在一起，寓意"好事（柿）成双"。加入竹编托盘图案可增加画面的层次感。

诸事顺意

　　猪与柿子组合寓意"诸（猪）事（柿）顺意"。

事事如意

　　两个柿子与如意组合，寓意"事事（柿柿）如意"。若柿子一大一小，则寓意大事小事都如意。

3.6 富贵和平·牡丹花语

牡丹贵为"百花之王",它华而不虚、贵而不俗、艳而不妖,是富贵和吉祥的化身。牡丹主题频繁出现在各种艺术形式中,同样,在剪纸中,各式各样的牡丹图案与其他元素组合,利用谐音寓意各种美好祝愿。

连连富贵

牡丹搭配缠枝莲,寓意"连(莲)连富贵"。

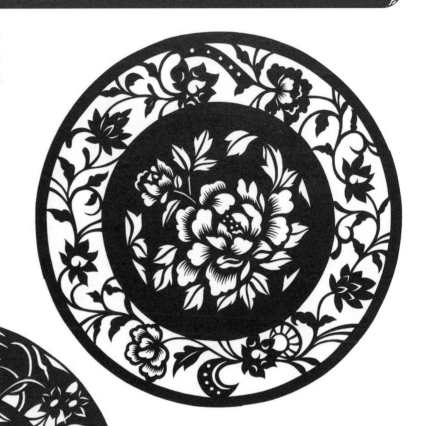

富贵平安

花瓶里插牡丹,寓意"富贵平(瓶)安"。

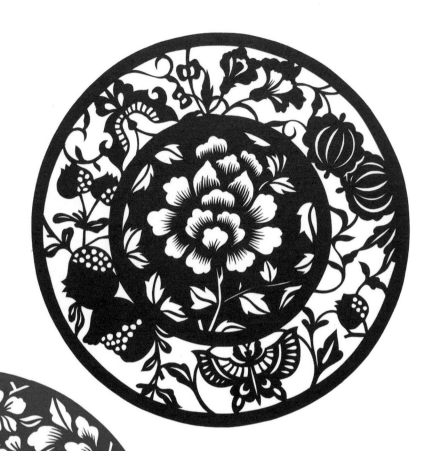

富贵多子

牡丹搭配石榴，寓意"富贵多子（籽）"。

富贵荣华

牡丹搭配芙蓉花，寓意"富贵荣（蓉）华"。

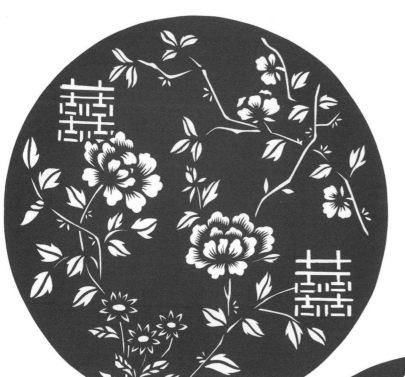

【富贵双喜】

牡丹搭配两个双喜字，寓意"富贵双喜"。

【富贵千秋】

牡丹与牵牛花搭配，寓意"富贵千（牵）秋"。

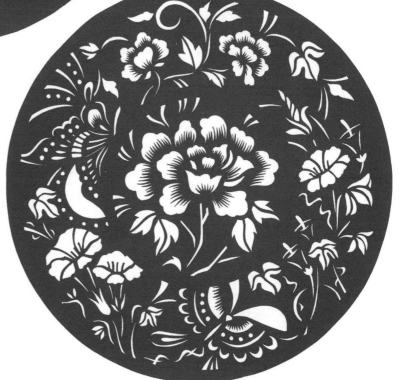

3.7 繁荣祥和·招财进宝

富贵是"五福"中的第二福,孟子说:"有恒产者有恒心。"经济基础决定上层建筑,对财富的追求大可不必遮遮掩掩。除了财神,剪纸中还有很多表达渴求财富的元素。

聚宝盆

周人龙的《挑灯集异》中说沈万三得到聚宝盆,于是财雄天下。传说聚宝盆可以使投入其中的财宝不断倍增,因而成为招财进宝、滋生财富的象征。

富贵有余

元宝、聚宝盆象征着财富,牡丹是富贵的代表,它们与金鱼组合寓意"富贵有余(鱼)"。

元宝

在中国货币史上,正式把金银锭称作"元宝"并确定其形状,是从元代开始。虽然早在唐代就有元宝,但那时的元宝呈饼状或铤状。

钱袋

钱袋是古时装钱币的袋子，象征财富的储蓄，也代表积少成多。

摇钱树

汉代有一人名叫邴原，一日，他在路上拾了一串钱，在找不到失主的情况下，他将钱挂在了树上。而后路过的人见树上有钱，以为这棵树是神树，于是纷纷把自己的钱挂在树上，想以钱生钱。后来，"摇钱树"变成了财富的象征。

金蟾

"刘海戏金蟾，步步钓金钱。"传说，金蟾是一种3条腿的蟾蜍，能口吐金钱，是旺财之物，人们称其为"招财蟾"。

貔貅（pí xiū）

貔貅是中国古代神话中的五大瑞兽之一，被称为招财神兽。传说它帮助炎黄二帝作战有功，被赐封为"天禄兽"，即天赐福禄之兽，专为帝王守护财宝。

3.8 古今文物·猪说富贵

十二生肖中有一种动物自古就是富贵的象征，它就是亥猪。许多古墓葬中都不乏猪的遗骸，因为古人常常以牲畜的多寡来衡量地位和富裕程度，而猪往往被认为是财富的象征，所以成为随葬品。

富贵猪

在剪纸中，猪可以伴随着牡丹花、石榴等寓意富贵、多子的元素一起出现。

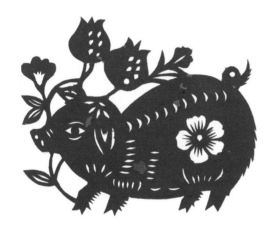

青铜猪尊

在商代，青铜器一般作为礼器存在，而猪形的尊、卣等器物的出现足可表明猪在当时的地位之高。

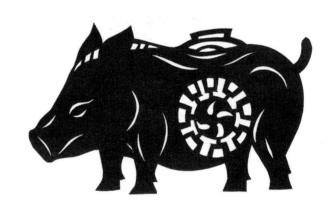

猪漆盒

战国时期，错金银青铜器和漆器开始流行。猪漆盒是一件盒身为双首连体猪形的漆器，两端的把手呈猪嘴状，这一设计在今天看来也十分新潮。

陶塑猪圈

在汉代的陶塑中，经常能见到各式各样的猪圈，它们大多被当作陪葬用品。

猪握

古人认为人死时不能空手而去，要握着财富和权力。汉代皇室成员、达官显贵去世后，会手握用玛瑙、玉石等材料做成的猪造型的配饰，人们称其为"猪握"。

野猪

古人对猪的喜欢，除了因为它代表富贵，还有一方面是因为野猪力大威猛。据说，汉武帝乳名叫"彘"，"彘"意为猪，这足可见古人对野猪的崇拜。

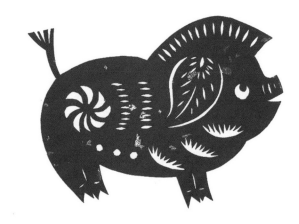

肥肥

明初，朱元璋为避"朱"姓，为猪改名为"肥肥"，这个名字在现在听起来也让人觉得甚是贴切、充满萌趣。

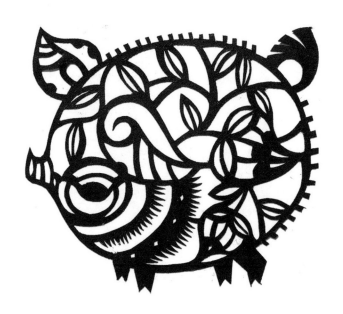

肥猪拱门

《渊鉴类函》中记述："猪入门，百福臻。"后来流行的肥猪拱门的美好寓意大概就是由此而来。

3.9 前程似锦·金榜题名

"朝为田舍郎，暮登天子堂。"这句诗中所描述的身份转变与古代的科举制有关。在古代，考取功名是贫家子弟得以出人头地的最好方式，所以科举中榜自然成为很多人的毕生追求，人们也会通过许多方式来表达这一愿望。

状元及第

古代钱币中有一类独特的钱币——花钱。它是一种铸成钱币样式的吉利品，不能流通。"状元及第""一品当朝"等吉语都可铸造在花钱中，以表达对苦读学子的祝愿。

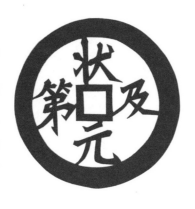

二甲传胪

明代称会试第一名为会元，二、三甲第一名为传胪。在剪纸图案中，两只螃蟹分别用一螯钳住芦苇即称"二甲传胪（芦）"，表达金榜题名、科举高中的美好愿望。

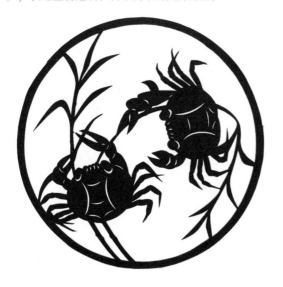

一路连科

在我国古代科举考试中，连续考中解元、会元、状元称"连中三元"或"连科"。在剪纸中，由白鹭与莲花组成的图案即称"一路（鹭）连（莲）科"，寓意仕途顺利。

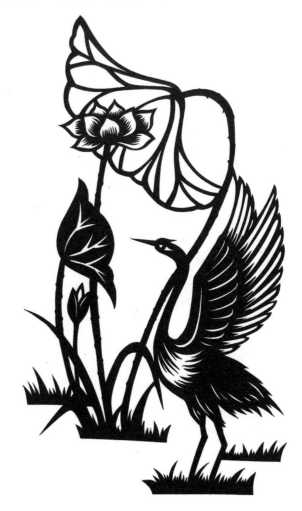

连中三元

在中国古代科举考试中，乡试第一名为解元，会试第一名为会元，殿试第一名为状元。桂圆、荔枝、核桃的果实都呈圆形，而"圆"与"元"同音，3种事物组合，寓意"连中三元（圆）"。

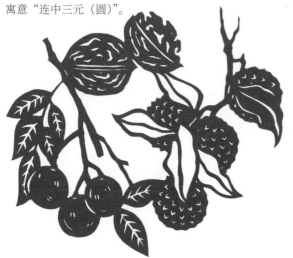

文星高照

相传文曲星掌管文才，后来民间用其指有文才的人。

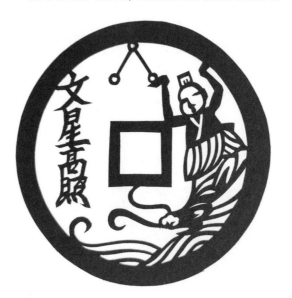

魁星点斗

传说魁星是个才子，曾连中三元，却因相貌丑陋而没有得到重用。玉帝得知此事后甚觉可惜，于是赐他朱笔一支，让他掌管人间科举文运。

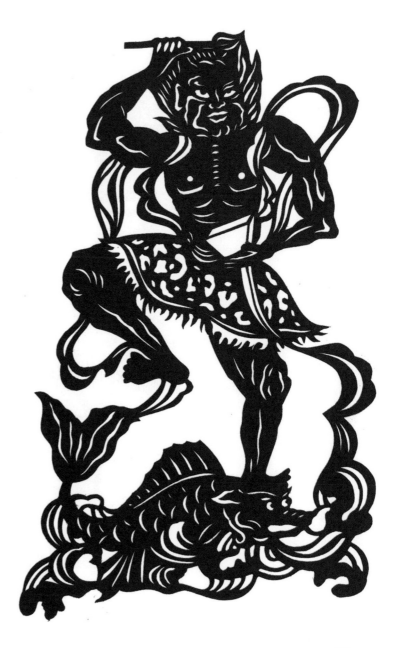

五子登科

《宋史·窦仪传》中记载窦禹钧的5个儿子仪、俨、侃、偁、僖相继及第，故称"五子登科"。后来人们将这个故事演化为吉祥图案，以表达望子成龙的祈盼。

蟾宫折桂

蟾宫折桂本意为在月宫中攀折桂花，在科举时代指考取进士。剪纸"蟾宫折桂"寓意金榜高中。

3.10 年年有鱼·吉祥寓意

神话中有"伏羲结网捕鱼"，新石器时代有人面鱼纹彩陶盆，东汉时期有"三鱼共首"石刻，清代年画中有"连年有余"……鱼文化以各种形式出现在人们的生产生活中，也衍生出了很多具有文化内涵的经典图案。

连年有余

图案主要由莲花与鱼组合而成，借"莲"与"连"、"鱼"与"余"谐音，寓意生活优渥、财富有余。

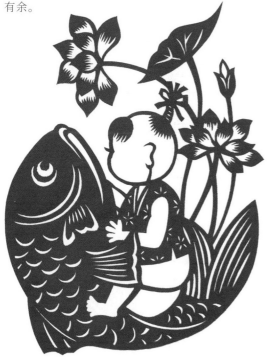

双鱼富贵

图案由两条鲤鱼与盛开的牡丹花组合而成，画面生机勃勃，寓意"双鱼富贵"，也有祈求富贵有余的意思。

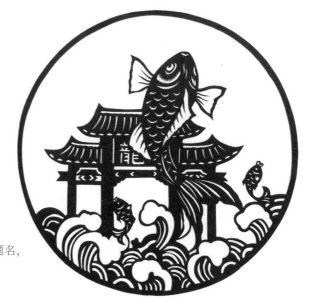

龙门跃鲤

图案由鲤鱼、龙门和浪花组合而成，比喻在考试中金榜题名，也喻升官发财、飞黄腾达。

鱼化龙

图案描绘的是一种龙头鱼身的动物，与鲤鱼跳龙门有相似的寓意，即金榜题名、平步青云。

鲤鱼戏莲

鱼类产卵多，这与古人的生殖崇拜相契合，且鱼戏莲叶表示夫妻欢好，故将鲤鱼与莲组合，可表达人们对人丁兴旺的美好祈盼。

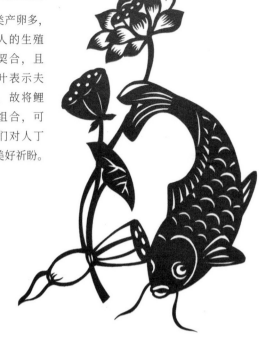

鱼雁传书

鱼与雁自古被认为是水中和空中的信使，将鱼与雁组合，借以表达真挚情感的传递。

金玉满堂

因"金鱼"与"金玉"谐音，数条金鱼与池塘或鱼缸、水草组合寓意"金玉满堂"。

本章小结

图案的存在具有三种重要意义：一是记录，或记录历史、重大变革，或记录财物存储、生活日常，或记录他日计划、未来预言。远古时期，图案比文字更容易被观察与解读。二是图腾崇拜，先民认为某些动物、植物或其他物件是祖先或具有神奇的力量，故用其图案来祈求庇护或体现威严。三是以图传意，不同图案组合形成特殊语言，可传递信息，或表达美好祈盼。

本章主要介绍了剪纸艺术中如何以图传意，这里总结为以下三种基本方式。

第一种，直抒胸臆，即直接抒发思想感情。如"福"字剪纸、"寿"字剪纸等，用文字图案表达祝愿、祈盼。再如"观音送子"剪纸、"麒麟送子"剪纸、"五子夺魁"剪纸等，用带有故事的图案传达祝福。

第二种，借物寓意，即借用某种事物本身或事物特征表达寓意。例如莲花寓意纯洁、菊花寓意隐逸、牡丹寓意富贵、梅花寓意坚韧，松柏、仙鹤寓意长寿，石榴、莲蓬寓意多子。

第三种，谐音寓意，即利用汉字的谐音现象表达美好寓意。如五福（蝠）捧寿、福（蝠）寿绵长、早（枣）生贵（桂）子、好事（柿）发生等。这种方式是我国民间艺术中最常见的寓意表达方式。

当然，以上所有表达方式也可以组合使用。例如，牡丹插在瓶子里（牡丹象征"富贵"，"瓶"与"平"谐音）寓意"富贵平安"；牡丹与牵牛花组合寓意"富贵千秋"，与芙蓉花组合寓意"富贵荣华"，与莲花组合寓意"富贵连连"。

了解了剪纸的寓意表达方式后，再进行设计创作，思路就清晰多了。这里留四组"寿"字剪纸图样供大家做练习时参考，大家可以感受古人将文字美化变形、设计为装饰图案的背后，对长寿的美好祈盼。

第4章
故事篇

5000多年来，中国这片历史悠久、文明源远流长的土地上诞生了众多个性鲜明的历史人物，发生了无数值得为后人所称道的历史故事，流传着许多神话传说。本章将通过剪纸的形式为大家呈现中华大地上那些经典的故事、传说和人物形象。

4.1 开天辟地 · 古代神话

原始先民由于认知有限，对各种自然现象充满好奇但无法解释，因此将未知的自然力量形象化、人格化，然后编成神话故事口口相传。虽然这些神话故事不能科学地解释这些自然现象及人类起源等问题，但其体现出的丰富的想象力值得每一种艺术进行借鉴。

盘古开天地

传说很久很久以前，天地混沌未开，像一个鸡蛋。盘古在里面睡了一万八千年，醒来之后发现周围一片漆黑。于是，他拿起斧头向四周劈去，清者上升为天，浊者下降为地，天与地就形成了。

仓颉造字

上古时期，人们是通过结绳来记事的，然而一旦绳子上的结多了，就分不清每一个结所代表的事情了。到了黄帝时期，史官仓颉通过观察鱼虫鸟兽的形象和足迹发明了文字。

伏羲画卦

传说八卦图是伏羲画出来的。他闲暇时经常坐在卦台山巅，看日月星辰，观天地山川，苦思宇宙的奥秘。有一天，他顿悟了天人合一的本质，于是作八卦图，记录阴阳变换的道理。

女娲补天

传说共工与颛顼（zhuān xū）争夺帝位，战乱中弄倒了支撑天地的柱子，一刹那季节混乱，灾害连连，民不聊生。于是人类始祖女娲炼五色石补天、治洪水、杀猛兽，终使人们恢复了往日的幸福生活。

后羿射日

传说远古时期天上有十个太阳,它们每天轮流"值班"。有一天,它们突然同时出现,这可给人间带来了巨大的灾难。这时,有一个叫"羿"的神射手出现了,他弯弓搭箭射下了其中的九个太阳,只留一个太阳每天东升西落。

大禹治水

传说上古时期黄河发了大洪水,大禹的父亲鲧(gǔn)治理水患失败后,这个重担就落到了禹身上。禹采用一边填堵一边疏导的方式,把洪水引向大海。治水期间,大禹三过家门而不入的故事被传为美谈。

精卫填海

炎帝的小女儿女娃到东海边玩耍，不慎溺水而亡。之后，她变成了一只文首、白喙、赤足的鸟，名叫"精卫"。她每天从西山衔来木石并将它们填到东海里，日复一日，风雨无阻，立誓要将东海填平。

牛郎织女

在天上为玉帝织布的仙女下凡嫁给了真诚的放牛郎，他们过上了男耕女织的幸福生活。王母得知后大怒，命人把织女带回天庭，并只允许牛郎和织女在每年的七月初七相见。从此，每到七月初七这一天，喜鹊会主动搭起鹊桥，帮助牛郎和织女在天河相会。

4.2 历史风云·春秋故事

春秋战国，群雄争霸。这一时期出现了许多对后世影响深远的人物，也有太多的故事可以作为情节类剪纸的创作素材。

孔子学琴

孔子向师襄子学琴。孔子不满足于单纯弹奏，他不断深入学习，从识曲到掌握弹奏技巧，再到体会曲子的意境，进而去想象曲子所描绘的人物形象，可谓用心至深。

九合诸侯

《论语·宪问》中说："桓公九合诸侯，不以兵车，管仲之力也。"其中的"九"是"多次"的意思，"九合诸侯"是指齐桓公多次召集诸侯会盟。

一鸣惊人

楚庄王在位前几年，几乎没有政绩。大臣劝谏，楚庄王说："不鸣则已，一鸣惊人。"之后，楚庄王整顿朝纲，出兵讨伐列国，最终称霸天下。

问鼎中原

公元前606年，楚庄王伐陆浑之戎，在雒（luò）地排兵布阵，并视察周朝边境。周定王让王孙满假意慰劳楚庄王，以打探实情，却被楚庄王问到周王室九鼎的大小和轻重。可见，楚庄王此时已实力雄厚，大有一统中原之心。

图霸中原

　　齐桓公死后，齐国渐渐失去继续称霸的实力，而中原其他诸侯国无力与楚国争雄。这时，受骊姬陷害而流亡在外十九年的晋公子重耳归国继位。公元前632年，在城濮之战中，晋国大败楚国。后晋文公成为春秋五霸之一。

卧薪尝胆

　　春秋末年，越国被吴国打败，越王勾践立志报仇。据说他睡在柴草堆上，并在屋顶挂了一个苦胆。每天吃饭、睡觉前，他都要尝一尝苦胆，以提醒自己勿忘会稽之耻，最后终于打败了吴国。

4.3 运筹帷幄·军师合集

"运筹帷幄之中，决胜千里之外。"历史上许多金戈铁马的背后都有军师的出谋划策。

姜子牙

姜子牙垂钓渭水之滨，姬昌与之交谈后大喜，说："自吾先君太公曰'当有圣人适周，周以兴'。子真是邪？吾太公望子久矣。"因此，称姜子牙为"太公望"。

管仲

管仲本来辅佐公子纠，在公子纠与公子小白争夺王位的过程中，管仲射杀公子小白未遂。公子小白继承王位后称齐桓公。齐桓公元年（公元前685年），管仲得到鲍叔牙推荐，担任国相，辅佐齐桓公成为春秋五霸之首。

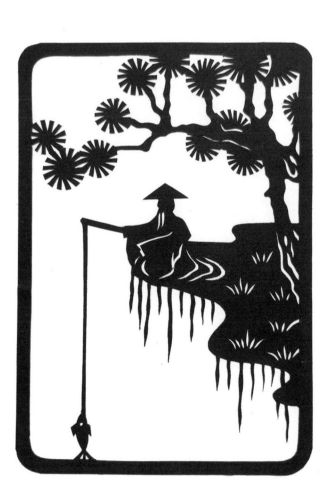

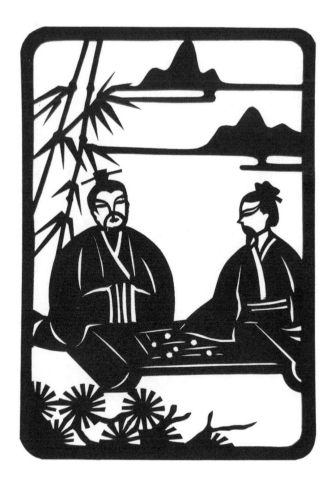

张良

张良，字子房，《坦（yí）上敬履》中"孺子可教"的成语故事的主人公就是他。张良精通黄老之道，不恋权位，晚年随赤松子云游四海，汉高后二年（公元前186年）去世。

陈平

陈平少年时为乡里分肉，十分公正，人们都称赞他。他感慨地说："如果让我主宰天下大事，也会像这次分肉一样公平公正。"后来，他成为汉高祖刘邦的重要谋士，汉文帝时期担任丞相一职。

诸葛亮

诸葛亮，字孔明，刘备三顾茅庐后获三分天下之策。名著《三国演义》中的"草船借箭""空城计"等故事都体现了诸葛亮的足智多谋。北伐期间，诸葛亮发明了木牛流马，以加快运送粮草的速度。他还改造了连弩，可一弩十矢俱发。

王猛

王猛出身贫寒，好读兵书，胸怀大志。在与东晋大将恒温谈论天下大事时，他一边分析时局，一边从衣服里捉虱子，十分不拘小节。后来他与东海王苻坚一见如故，并成为苻坚的股肱大臣，任职十八年间鞠躬尽瘁。

李泌

出世与入世是中国古代文人精神世界的两大永恒主题。而有位高人，既可隐居深山，又可高居庙堂，一生共辅佐唐朝四位皇帝，他就是白衣宰相李泌。

赵普

赵普，北宋开国功臣，著名的政治家。显德七年（公元960年），他与赵匡胤发动陈桥兵变。赵普虽读书少，但喜欢读《论语》，"半部《论语》治天下"的故事就是由他而来。

刘伯温

刘基，字伯温，元末进士，明朝开国功臣。至正十九年（公元1359年），他受到朱元璋的邀请，参与谋划平定张士诚、陈友谅发动的叛乱，以及北伐中原等军事大计。刘伯温以神机妙算、运筹帷幄著称于世。

姚广孝

姚广孝年轻时在苏州妙智庵出家为僧，后来结识了燕王朱棣，并成为朱棣的主要谋士，是中国历史上著名的黑衣宰相。

4.4 沉鱼落雁 · 史上红颜

在历史长河之中留下名字的人，除了帝王将相，还有绝代红颜。史书中对她们的记载，除了美貌，还有与美貌有关的悲喜故事。

妺喜

妺喜是夏朝最后一位君主桀的妃子。相传妺喜有三个癖好：一是看人们在大到可以划船的酒池里饮酒，二是听撕裂绢帛的声音，三是戴男人的官帽。

苏妲己

商纣王征讨有苏氏，有苏氏部落战败后献出美女妲己乞降。苏妲己喜欢看人遭受炮烙之刑，十分残忍。在小说《封神演义》中，妲己是千年狐妖，受女娲指使祸乱殷商。

褒姒

周幽王攻打褒国，褒国兵败，遂献出美女褒姒乞降。周幽王对褒姒十分宠爱，"烽火戏诸侯，一笑失江山"的故事就是因她而起。

西施

西施自幼随母浣纱江边，故又称"浣纱女"。越王勾践战败后将西施、郑旦送给吴王。勾践灭吴后，西施随范蠡泛舟五湖而去，不知所终。

王昭君

相传王昭君入宫后由于不肯贿赂宫廷画师毛延寿，画像遭到丑化，因此没有被选入汉元帝的后宫之中。之后，汉元帝赐封她为公主，将她嫁给了匈奴单于，"昭君出塞"的故事便由此而来。

赵飞燕

据记载，赵飞燕擅掌上舞，因舞姿轻盈如燕飞凤舞而得名"飞燕"，留仙裙的故事就与她有关。汉成帝看中她后将其召入宫中，封为"婕妤"，后立为皇后。

貂蝉

　　在《三国演义》中，貂蝉是东汉末年司徒王允的义女。当时董卓专权，朝野上下人心惶惶。王允利用貂蝉巧设美人计，借吕布之手除掉了董卓。后来吕布被曹操所杀，貂蝉不知所终。

杨玉环

　　杨玉环，寿王李瑁的妃子。开元二十八年（公元740年），奉命出家为女道士。后唐玄宗下诏让杨玉环还俗，并将其接入宫中封为贵妃。安禄山发动叛乱后，杨玉环跟随唐玄宗李隆基流亡蜀中，途经马嵬驿，士兵哗变，杨玉环遭赐死，含恨而终。

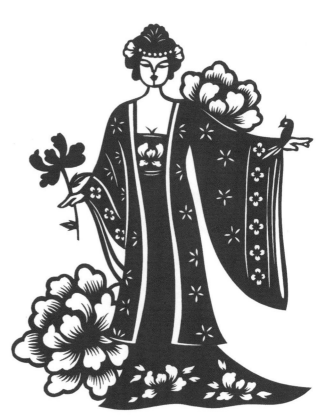

4.5 国学故事·少年智慧

在我国古代，人们喜欢把那些幼而敏慧、少而老成的儿童同一般人区别开来，称之为"神童"。有史以来，神童的故事就源源不断，很多神童的名字我们都十分熟悉。

甘罗拜相

甘罗，战国末期下蔡人，秦国左丞相甘茂之孙。甘罗十二岁时成为文信侯吕不韦的门客，任少庶子之职。后因其出使赵国有功，获封秦国上卿。

凿壁偷光

匡衡小时候勤奋好学，但因家境贫寒没钱买灯烛。他发现邻居家灯火通明，于是在墙上凿了个洞，借邻居家的烛光读书。

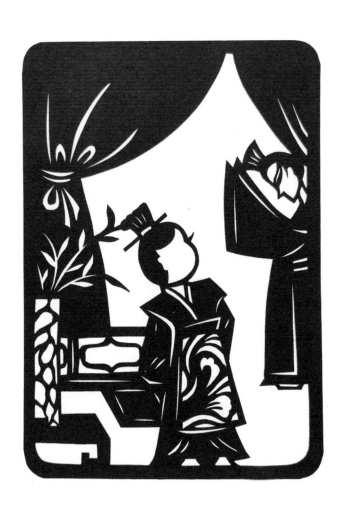

曹冲称象

三国时期，孙权给曹操送来一头大象。曹操想知道这头大象有多重，但想不出办法来称。而他的儿子曹冲通过观察船的吃水深度，称同样重的石头得到大象的重量，受到众人称赞。

诸葛恪得驴

诸葛恪是诸葛亮的兄长诸葛瑾的大儿子。一日，孙权命人在驴头上贴上写有"诸葛子瑜"的纸条，意欲取笑诸葛瑾脸长。这时，诸葛恪拿起笔，在父亲的名字下面加了"之驴"二字，立刻引得殿上众人连连称赞，之后孙权便把驴赏给了诸葛恪。

司马光砸缸

　　司马光与小伙伴们在庭院中嬉戏，其中一个小孩爬到水缸上，一不小心掉入了水缸中。这时，其他小伙伴都不知所措，司马光却急中生智，拿起石头把水缸砸破，水流了出来，小孩得救了。

文彦博取球

　　文彦博，字宽夫。小时候他和小伙伴们一起蹴鞠，却一不小心把球踢到了树洞里。奈何树洞太深，球怎么都拿不到。文彦博便取来一桶水，将水倒进树洞里，球便浮了出来。

4.6 讽刺故事·成语经典

　　有人墨守成规、不知变通，有人目光短浅、盲目模仿，有人蒙昧，有人愚钝，还有人聪明反被聪明误，并且他们往往身处其中而不自知。许多经典的成语就出自发生在这些人身上的让人啼笑皆非的故事，以警后人。

掩耳盗铃

　　《吕氏春秋·自知》中记载，有个人要偷别人家门口挂的铃铛，但是铃铛一碰就响。于是这个人用一只手捂住自己的耳朵，用另一只手去拿铃铛。虽然他自己是听不到铃铛的声音了，但他却误以为别人也和他一样听不到。

买椟还珠

　　古时，有个楚国人到郑国卖珍珠。为了让珍珠卖个好价钱，就用木兰做了盒子并熏以桂椒，点缀珠宝玉石，将盒子做得很精美。然后，有个郑国人买了盒子却把珍珠还给了楚国人。

刻舟求剑

古时，有个楚国人过江。乘船时，他不小心把配剑掉到了江里。船夫劝他快点打捞，他却只是不紧不慢地在船上做了个记号，打算上岸后再来捞剑。但船是运动的，依靠记号怎么可能在岸边捞到剑呢？

滥竽充数

齐宣王听吹竽喜欢听群奏，便组建了一个300人的吹竽队伍。南郭先生不会吹竽却混入队伍中充数，未露出马脚。而后湣王继位，他听吹竽却喜欢听独奏，南郭先生心虚便慌忙逃跑了。

郑人买履

古时，有个郑国人想买鞋。他先在家为自己量了一下脚的长度，到了集市却发现量好的尺码忘带了。这时，商家说用脚试一下尺寸，他却说自己只相信量好的尺码而不相信脚。

守株待兔

古时，有个耕田的宋国人在树下休息的时候遇到一只兔子跑过来撞到树上死了，他就把兔子带回了家。之后这个人每天不再耕种，只在树下等待，希望再得到撞死的兔子。

叶公好龙

据说古代有个叶公非常喜欢龙，他把龙画在器物上、刻在房屋上。真龙听说之后决定亲自来看看，它把头探进叶公家的窗户，把尾巴甩在厅堂。叶公见了之后却吓得面如土色。

坐井观天

"井蛙不可语海，夏虫不可语冰。"青蛙坐井观天却说天小，那么到底是井小还是天小呢？

4.7 红楼一梦·佳人百态

"假作真时真亦假,无为有处有还无。"《红楼梦》以贾、史、王、薛四大家族的兴衰为背景,描绘了一些闺阁佳人的人生百态。

宝黛共读

得元妃旨意,宝玉、黛玉、宝钗和众姐妹搬进了大观园。茗烟给宝玉买了《会真记》回来。宝玉欣喜若狂,与黛玉一起在沁芳闸桥畔幽僻之处偷读。

湘云醉卧

宝玉生日宴会上,众人吃酒。后来发现湘云不见了,姐妹几个到园子里寻找,却见湘云躺在一个石凳上。她头枕包着芍药花瓣的鲛帕,周围的芍药花瓣随风四处纷飞,落在她身上,十分美好。

黛玉葬花

黛玉游于园中，看见满地落花，联想到自己的身世，心里顿生伤感，遂将落花埋于土中并作《葬花吟》。

宝钗扑蝶

宝钗在滴翠亭附近看到两只迎风蹁跹的玉面蝴蝶，觉得十分有趣，于是追上去意欲扑了来玩耍。

元春省亲

元春被封为贵妃,皇帝恩准她元宵省亲。贾府为迎接元妃命人修建大观园。元妃在众人陪同下游园、开宴,并令宝玉、宝钗、黛玉等人作诗助兴。

宝琴寻梅

薛宝琴是薛宝钗的堂妹,长得十分漂亮,投靠薛姨妈住进贾府。正值冬日,薛宝琴身披凫靥裘到园中赏雪,人物、景物两相衬托,白雪、红梅、如花的面容,宛如一幅画。

晴雯撕扇

贾宝玉对丫鬟是很好的。晴雯因被宝玉训斥了几句而生气。宝玉为了哄晴雯开心，就任凭她将自己和麝月的扇子都撕了。

香菱学诗

香菱酷爱诗歌，便拜林黛玉为师学习作诗。一个认真地教，一个认真地学。香菱日夜读诗、学作诗，连做梦都在作诗。功夫不负有心人，香菱的诗歌终于得到了众人的认可。

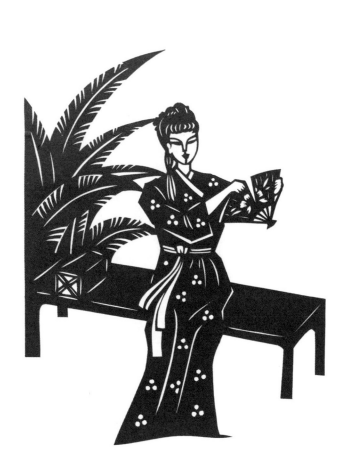

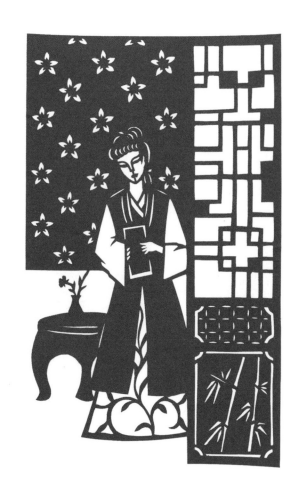

4.8 戏曲故事·牡丹亭

《牡丹亭》是明代剧作家汤显祖的著作，讲述了官家千金杜丽娘对梦中书生柳梦梅倾心爱慕，竟伤情而死，后化为魂魄寻找爱人，最后起死回生并与柳梦梅永结同心的故事。

游园

杜丽娘的父亲请老儒陈最良给杜丽娘上课，陈最良讲授了《诗经》中的《关雎》，其中"窈窕淑女，君子好逑"一句触动了杜丽娘。后来有一天，杜丽娘去后花园游玩，归来后感到困倦，于是倒头睡去。

惊梦

在梦中，杜丽娘遇见一书生拿着柳枝来请她作诗，接着又同她在牡丹亭幽会。醒来后，杜丽娘到牡丹亭寻梦，当然没见到那书生。此后，烦闷的思恋逐渐发展成了心病，她一病不起。杜丽娘吩咐春香将自己的画像藏在太湖石底。

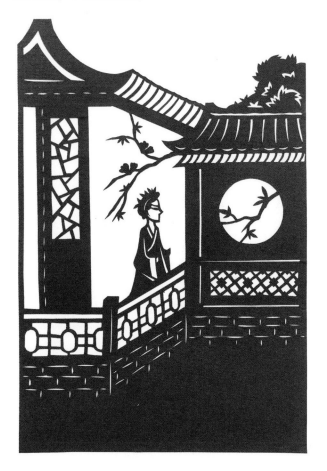

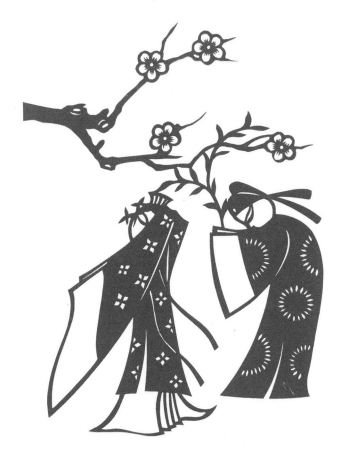

拾画

　　杜丽娘的父亲把女儿埋葬在后花园的梅树下，并起了座梅花观。柳梦梅赴京应试时到梅花观中借住，在花园里发现了杜丽娘的画像。

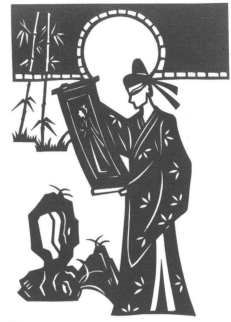

魂游

　　杜丽娘的鬼魂到梅花观中闲游，与柳梦梅相遇。

回生

　　柳梦梅带人挖开了杜丽娘的坟墓，杜丽娘重见天日，复生如初。

4.9 民间传说·白蛇传

《白蛇传》是中国四大民间爱情传说之一，描述了一个修炼成人形的蛇妖与凡人曲折的爱情故事，表达了人们对自由恋爱的赞美与向往。

青蛇与白蛇

白素贞是修炼千年的蛇妖，为了报答书生许仙前世的救命之恩而下山。化为人形后，她遇到另一个蛇妖小青。

以伞定情

清明节这天，白素贞和小青到西湖游玩，遇到许仙。小青略施小计令天空下起雨，白素贞借得许仙的雨伞并与其约定下次相见。之后没多久，白素贞与许仙相爱并互定终身，生活美满和谐。

雷峰塔

法海将白素贞镇压在雷峰塔下，许仙心灰意冷，便出家修行。十几年后，许仙之子许仕林高中状元，回乡祭祖拜塔并救出母亲，最终一家团圆。

4.10 聊斋志异 · 鬼狐闲谈

《聊斋志异》俗名《鬼狐传》，是蒲松龄所著文言短篇小说集。书中或揭露封建统治的黑暗，或抨击科举制度的腐朽，或反抗封建礼教的束缚。

书痴

"书中自有黄金屋""书中自有颜如玉"。郎玉柱痴迷于读书，邂逅书仙颜如玉。

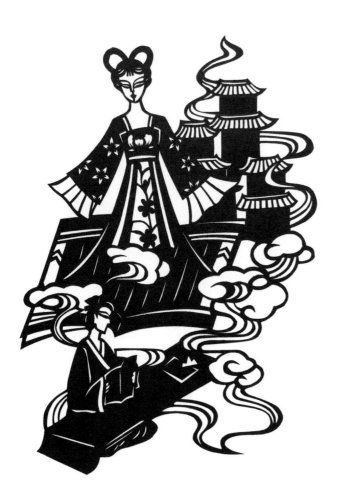

聂小倩

真情所至，人鬼未必殊途。这个故事讲述了女鬼聂小倩在宁采臣的帮助下摆脱恶势力控制，知恩图报，最终两人幸福地生活在一起。

辛十四娘

辛十四娘，红衣佳人，虽身为狐妖，但心地善良，以助人为乐、修道成仙为志，与冯生有一段姻缘。

婴宁

婴宁有倾城之貌，终日喜笑。她是人与狐结合所生，被鬼母抚养长大，亦憨亦黠，与封建礼教推崇的温婉娴静、笑而自持的女子形象截然不同。

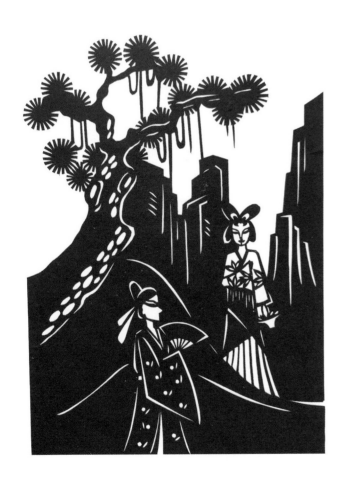

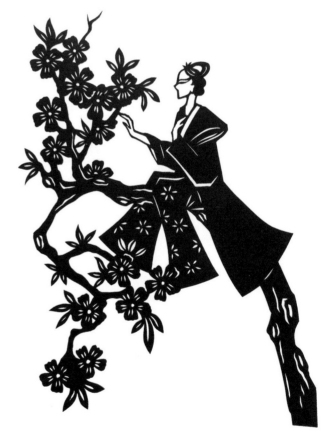

画皮

一只恶鬼用彩笔在人皮上绘制出美人像，披上人皮扮成美人来蛊惑人心、取人性命。后来，恶鬼被一个道士识破。道士以木剑枭其首，恶鬼化作浓烟，被收入葫芦中。

香玉

黄生在劳山下清宫借住读书，其间遇到了牡丹仙子香玉，二人情投意合。后黄生得病而亡，化成一株植物陪伴在香玉身旁。

张鸿渐

张鸿渐因起草状告贪官残暴的状词反被追查而逃离家乡，狐女施舜华怜惜他，留他避宿，二人结为露水夫妻。后施舜华将张鸿渐送回家乡与妻儿团聚，并多次救他于危难之中。

劳山道士

一个慕道的年轻人在劳山遇到了一个道士，因觉道士所讲的道理非常玄妙，遂拜师学道。年轻人由于吃不了苦，只习得了道士教授的一招穿墙术，但他回到家稍微一卖弄就不灵验了。

本章小结

故事情节类图案与纹样类图案最大的区别在于，前者关注的不仅是图案本身的美，还关注如何通过图案表现故事里的某个经典情节。

本章主要介绍了用剪纸艺术形式表现神话传说、历史故事、成语故事、戏曲小说的情节等。故事情节类剪纸的图案设计重点在于从故事情节中的多个场景中选取最生动的那一个进行表现。例如，《后羿射日》中后羿弯弓搭箭的瞬间；《张良》中张良为黄石公穿鞋的瞬间；《赵飞燕》中赵飞燕掌上起舞的瞬间；《曹冲称象》中曹冲指着船上的大象与石头的瞬间。我们可以通过一个场景，让观看者"窥一斑而见全豹"。如若别人读不懂我们的作品，我们要自省：我们选择的场景是否经典、是否容易识别，是否在未交代背景的情况下存在多种解释。

人物是故事情节类剪纸中的重要元素。这里留一组男子、一组女子、一组儿童的正面和侧面形象的图样供大家做练习时参考。

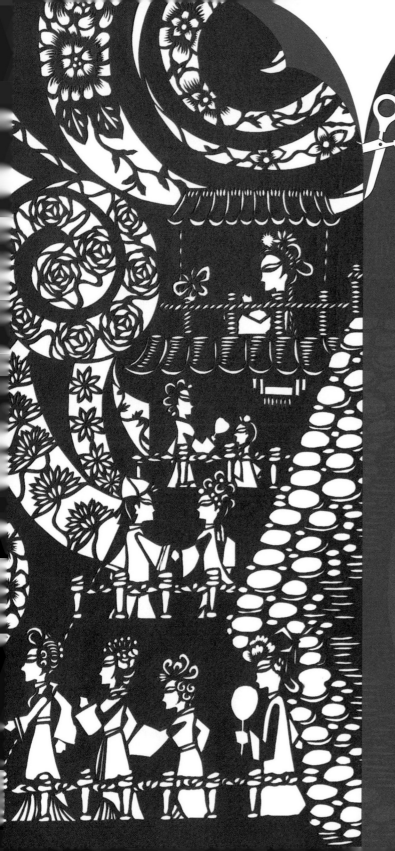

第 5 章
服装篇

服装最初的功能是蔽体保暖，而随着人类社会文明的发展，服装承载了更多的功能，如体现审美、身份和地位等。中国历朝历代的服装有着自己的时代特点，本章将通过剪纸的形式为大家呈现不同时代的经典服装与特色服装。

5.1 周朝衮服·十二章纹

古代皇帝在举行重大祭祀、庆典活动时会穿着衮服，其形制在西周时已基本固定。十二章纹是衮服上绣的十二种纹饰，分别为日、月、星辰、山、龙、华虫、宗彝、藻、火、粉米、黼（fǔ）、黻（fú）。

衮服

衮服宽袍右衽，上用玄色，下用纁（xūn）色，饰十二章纹。

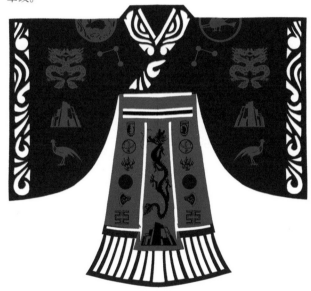

日、月、星辰

日、月、星辰三者都取"照临"之意。太阳中有金乌，月亮中有白兔，这是汉代以后日月的一般图案。

龙

龙是中国古代瑞兽，神通广大、变幻莫测。

山

山表现为群山，主要表达稳重、镇定的意思。

华虫

一种羽毛十分漂亮的鸟，表示文采出众。

宗彝

祭祀时用的酒器，表示供奉、孝养的意思。

藻

水草形，因为藻类多生长在水中，故寓意清净、洁净。

火

用来照明，表示明亮、光明正大的意思。

粉米

面粉和米是人们的主要食物，用作纹饰象征洁净、养人。

黼（fǔ）

斧子的造型，表示决断、果断的意思。

黻（fú）

一半青色，一半黑色，取明辨、洞察、背恶向善的意思。

5.2 直裾曲裾·秦汉服饰

秦风古朴，汉风典雅。秦汉时期的服装以袍服为主，汉代早期承袭了秦代的制度，衣冠制当然也在其中，直到东汉明帝永平二年（公元59年），汉代的冠服制度正式确立。

袍服

秦汉时期袍服的基本样式可分为曲裾和直裾两种。裾是衣服的大襟。衣服的领子通常为交领，领口很低，露出的里衣领子的层数可超3层，故当时的衣服又称"三重衣"。

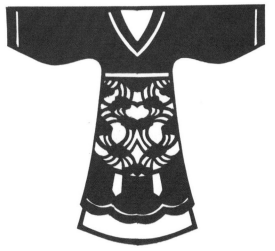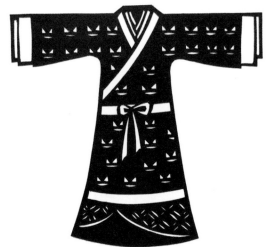

直裾襜褕

到了东汉时，男子一般穿直裾襜褕。除祭祀、朝会之外，各种场合都可穿着。

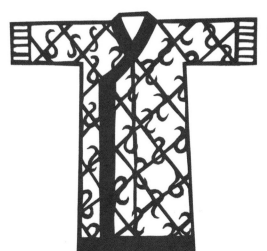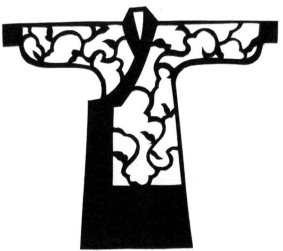

曲裾深衣

曲裾，服装襟式之一，多见于深衣。穿着曲裾深衣时，需将衣襟由胸前绕至背后再绕至前腰，然后用腰带系束。深衣的面料纹饰精美华丽，汉代妇女的礼服仍以深衣为尚。

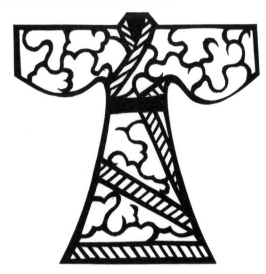
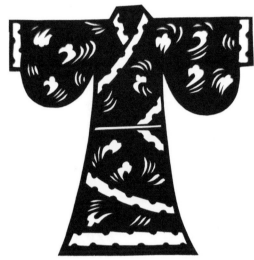

襦裙

上面的短衣为襦，下身是裙，这个款式的服装早在战国时期就出现了，但汉代妇女仍流行穿深衣。

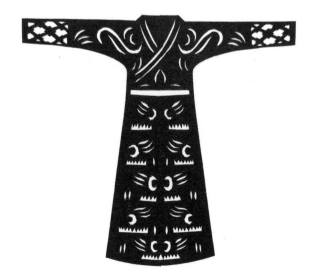

袿（guī）衣

一种用斜裁法裁剪而成的女服，上面收身，裙摆处有形如刀圭的袿饰。

5.3 行云流水·魏晋仙衣

大多数人想到汉服便会联想到仙气飘飘的人物形象，这可能与留仙裙的故事有关。但要说服饰更具仙气的时期，还是魏晋。

华袿飞髾 (shāo)

魏晋南北朝时期，袿衣的裙摆有了变化，人们将形如刀圭的袿饰加长，在蔽膝旁边添加了下垂的飘带，服装看起来非常飘逸。

衫裙

上身为广袖的衫，对襟、束腰，袖子的线条极其流畅。下身多为褶裥裙。总体来说款式上俭下丰。

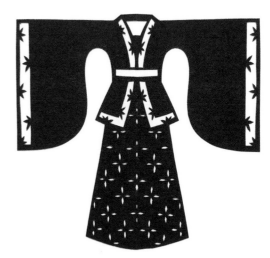

袄裙

上衣为袄，下衣为裙，面料比较厚实，还可以在里面做夹层。

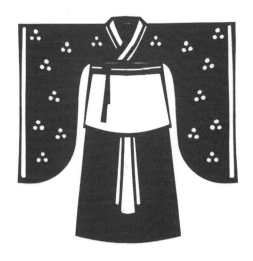

宽衣博带

魏晋南北朝时期，无论身份高低，男士都喜欢穿一种袒胸露脯的服装，其款式宽松，袖子肥大，被称为"宽衣博带"。穿这种衣服时，里面只穿一件吊带样式的内衣。

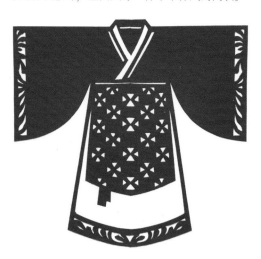

大袖衫

袖子宽大、飘逸。当时社会各阶层的人们都以穿这种大袖翩翩的衫子为时尚。

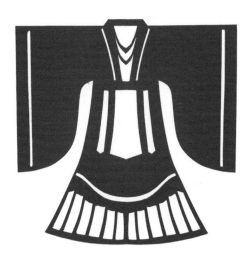

绔

绔与裤互称。或许受北方游牧民族的影响，魏晋时期的中原男子也开始流行穿上衣和裤装。

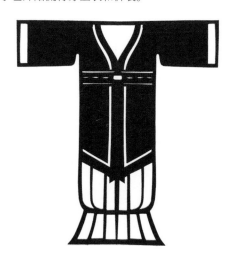

5.4 绚烂夺目 · 盛世唐装

隋唐时期是中国古代服饰发展的全盛时期，当时还出现了时尚的斜挎包、帷帽等奇异纷繁的配饰和"红男绿女"的结婚礼服。天宝年间还流行过女扮男装的风气。

襦裙

上身穿的短衣和下身束的裙子合称襦裙，是典型的"上衣下裳"款式。裙腰系得较高，一般都系在腰部以上，有的甚至系在齐胸的位置。

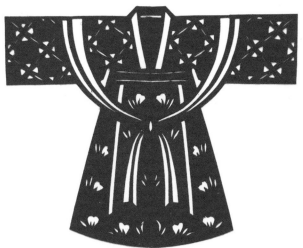

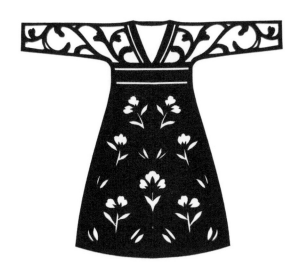

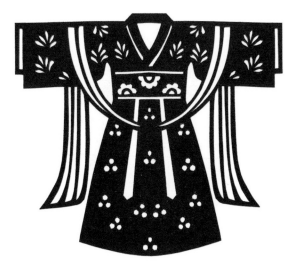

间色裙

间色裙早在魏晋时期就有人穿, 隋唐时期开始流行, 条纹逐渐由粗变细, 色彩逐渐由简单到丰富, 有的甚至是用二十四色面料拼接而成的, 象征一年的二十四节气。

衫裙

唐代一种在贵妇间流行的服饰。裙腰通常系在胸部附近, 袖口比襦裙的宽大, 面料十分华丽。

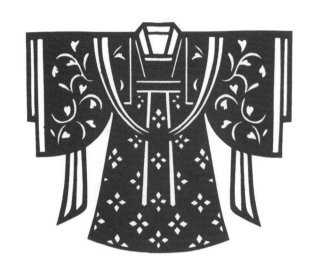

大袖衫

唐代的大袖衫专指女子的特宽大袖礼服,《簪花仕女图》中就有这一款服饰。

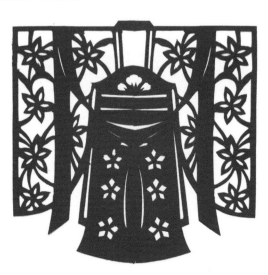

半臂

半臂相当于今天的半袖外套, 在初唐晚期流于民间。穿半臂时, 里面的衣服多是窄袖的。

5.5 朴素内敛·宋元衣衫

两宋时期,"程朱理学"对人们有所束缚,表现在服饰上就是风格含蓄内敛。但是由于民间纺织业高度发达,所以服饰在花纹和配色上更显精致、别出心裁,能够显示穿着者的个性。

交领襦裙

到了宋代,襦裙的上衣变为交领的形式。襦裙在宋代较为流行。

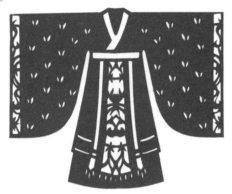

大袖

大袖两袖宽大,面料华丽,在唐代是皇帝嫔妃的常服。到了宋代,这款服饰传到民间,成为贵族妇女的礼服。

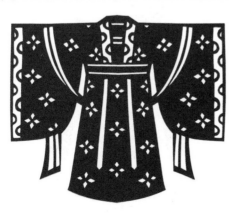

翟(dí)服

翟在古书上指长尾的野鸡,也指古代用作舞具的野鸡的羽毛。翟服是古代皇后接受册封、祭奠祖先、参加重大活动时穿的礼服,主要由深青色布料制成,绣有五彩翚(huī)翟纹。穿着时,里面配白色纱质单衣。

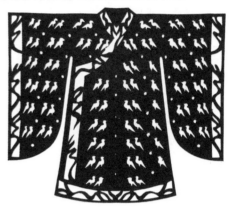

褙(bèi)子

宋代女子的衫、襦、袄、裙等仍沿袭唐代制式,同时也有新的款式出现。当时,不论权贵还是普通百姓,都流行穿一种直领对襟的服饰,叫作"褙子"。

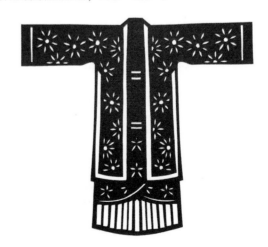

公服

从款式来讲,公服具有方心曲领、袖口宽大、腰间束革带等特点。这种服饰的颜色可用于区分官职等级。例如,五品以上官职的公服呈朱色,三品以上官职的公服呈紫色等。

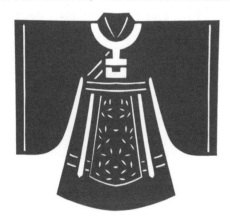

襕衫

《宋史·舆服志》中记载了一种用白细布做的圆领大袖服,因为衣服下部会拼接一道横襕,所以被叫作"襕衫"。襕衫是书生常穿的衣服。

半臂

元代由少数民族统治,服装以左衽样式居多。这个时代的衣服具有简朴、实用的特色,妇女喜欢穿汉族的窄袖襦裙,并在襦裙外面着半臂。

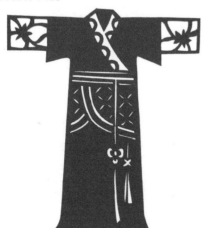

袄裙

元代的袄裙,上衣为左衽窄袖袄,下衣为长裙,多为劳动妇女所穿着。

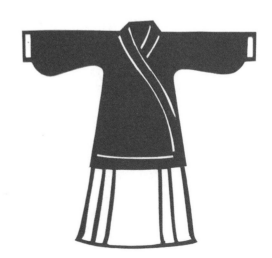

5.6 凤冠霞帔·明制汉服

明太祖朱元璋"上承周汉，下取唐宋"，重新制定了服饰制度。与唐朝服饰相比，明朝服饰的衣裙比例明显倒置，由上衣短下裳长逐渐变为加长上装、缩短露裙的形式，衣领也变成以圆领为主。

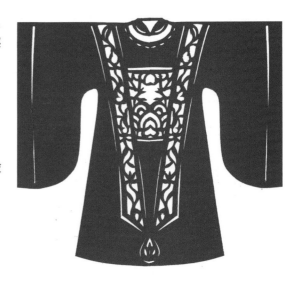

霞帔（pèi）

霞帔是明代命妇所穿的礼服，其色彩美如彩霞，早在宋代就已被列入礼服行列。

袍

照汉代习俗，凡称为袍的，袖口应当收敛，并有祛口。

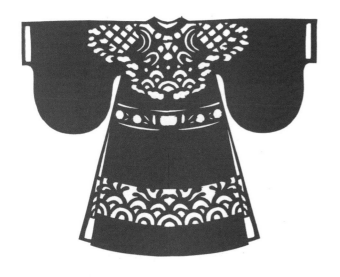

明制襦裙

襦领为交领或圆领。明初的裙子颜色比较浅淡。到了明末，襦裙的花纹更加讲究，裙幅增大，腰间的褶裥更密。

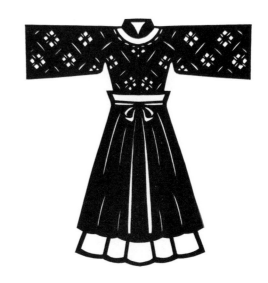

半臂

半臂从初唐一直递嬗到明清，多与窄袖短襦一起搭配穿着。

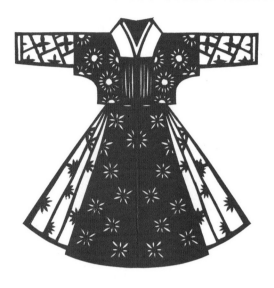

主腰

裙内可搭配的类似抹胸的小衣。

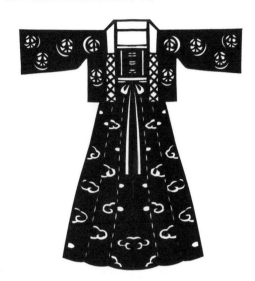

比甲

明代的马甲为无袖、无领的对襟样式，又称"比甲"，里面搭配立领服饰形成皇后的专用款式。比甲传入民间后受到青年妇女的喜爱。

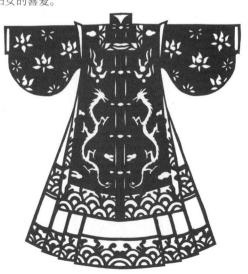

褙子

直领对襟，两侧从腋下起不缝合，罩在其他衣服外穿着，流行于宋、明两朝。

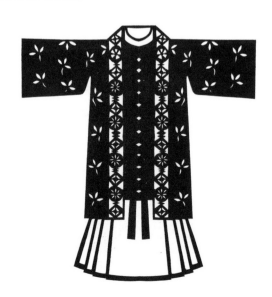

5.7 旗装马褂·清代女服

清代废除了明朝的冠冕、礼服制度，其服饰在款式上与历代服饰相比变化很大，但在纹饰上吸收了明朝服饰的纹饰图案。

旗袍

清代旗袍最大的特点就是刺绣华丽，滚边精致，有单层、夹层、衬棉等不同厚度。旗袍腰身宽松、平直，衣长到脚踝。

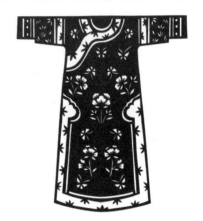

马褂

一种短衣外套，衣长到肚脐，袖子比较短，袖口到肘部附近。因是骑马时所穿的服装而得名。

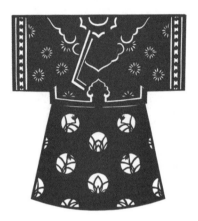

女褂

女褂有吉服、常服之分，吉服女褂为皇太后至命妇在重大节日穿在吉服袍外的圆领、对襟、窄袖礼褂。而常服女褂则较为宽松休闲，比马褂长，比旗袍短。

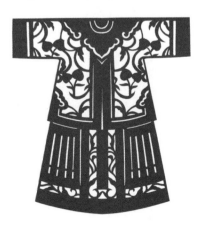

袄裙

袄是从襦演变而来的一种短衣，最初多作为内衣，至明清时期大兴，女袄则成为士庶妇女的主要便服，多与裙搭配穿着，合称"袄裙"。

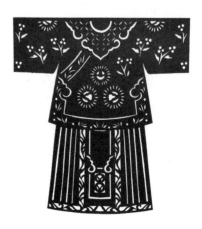

坎肩

清代坎肩有对襟、大襟、琵琶襟和一字襟等款式。清代初期坎肩较小，一般作为内衣穿在袍内，中后期变得宽大，穿在袍外。

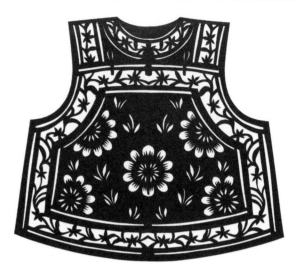

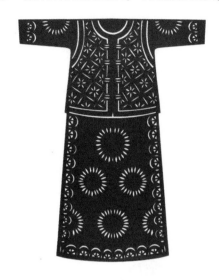

褂襕

相当于长马甲，款式上与明代的比甲相似，一般穿在旗袍之外，腋下和交襟处都有如意样式的滚边。

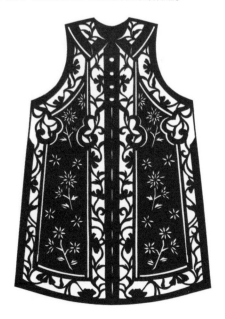

氅（chǎng）衣

氅衣比旗袍更宽大，袖子很短。氅衣左右两侧开衩至腋下，顶端饰如意云头，滚边十分讲究。

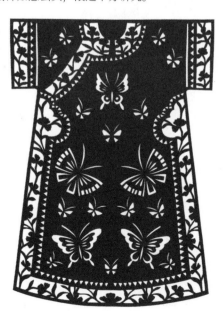

5.8 国民气质·瑰丽旗袍

论及旗袍的起源，张爱玲在《更衣记》里写道："五族共和之后，全国妇女突然一致采用旗袍，……因为女子蓄意要模仿男子。"如此看来，旗袍的兴起还是新潮女子们争取自身权利的体现。

早期旗袍

许多积极参与革命团体的青年女性喜穿的一种长袍，其类似于教书先生所穿的服饰，没有腰身，款式比较男性化。

20世纪20~30年代旗袍

旗袍流行起来之后，款式变得更加丰富。领子、袖子、开衩几经变化，使衣服整体更加合身，女性的体态和身线也得到了充分展示。

20世纪30年代改良旗袍

20世纪30年代末出现了"改良旗袍"，其裁法和结构更加西化，胸省和腰省的使用使旗袍更加合身。还有人喜欢使用较软的垫肩，谓之"美人肩"。女性开始抛弃以削肩为特征的旧式旗袍。

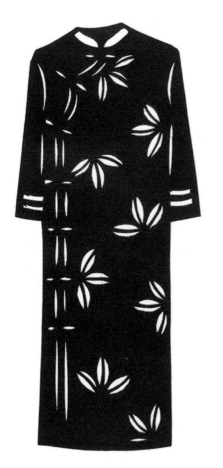

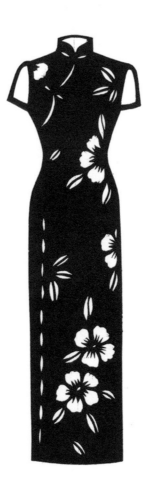

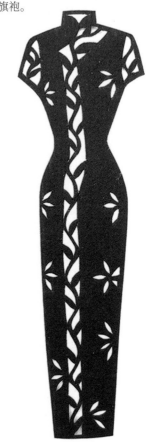

20世纪40年代旗袍

这时的旗袍款式纤长，与当时欧洲流行的女装廓形相吻合。此时的旗袍已经完全跳出了"旗女之袍"的局限，成为一款"中西合璧"的新式服装了。

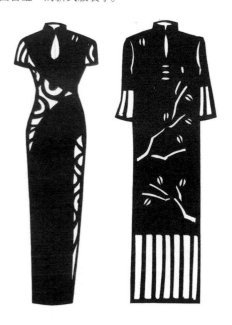

20世纪90年代旗袍

20世纪90年代，女性的理想形象发生改变，高挑纤细，平肩窄臀的身材为人们所向往。作为更能衬托中国女性身材和气质的旗袍，再一次吸引了人们的目光。

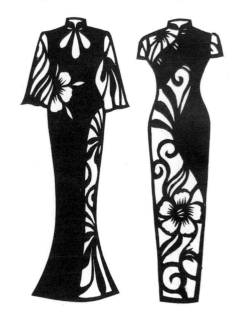

现代新式旗袍

设计师以旗袍为灵感，创新设计出了旗袍式礼仪服装。

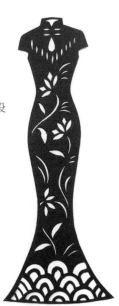
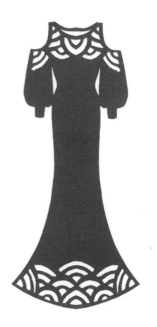
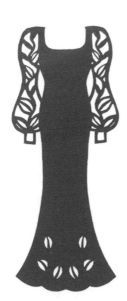

5.9 内衣变迁·肚兜文化

提起中国古代的内衣，第一个想到的就是肚兜，然而每个朝代的内衣在款式上都有自己的特色，其长短、纹饰、穿戴方法均有不同，名称也不相同。

抱腹和心衣

秦汉时期的内衣主要有抱腹和心衣。它们的区别是，抱腹采用的是细肩带，而心衣采用的是粗肩带且添加了"裆"。

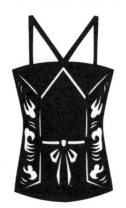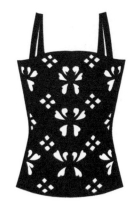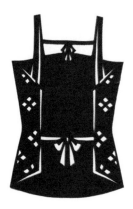

两当

两当起初是北方游牧民族的服饰，后因魏晋南北朝时期的战乱而传入中原地区。其与抱腹、心衣的区别在于两当有后片。

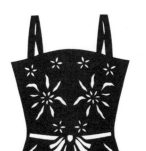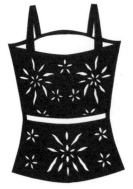

诃（hē）子

唐代出现的一种无带内衣，周昉的《簪花仕女图》中就有一名女子穿着此衣，外面套透明的大袖衫。

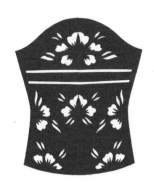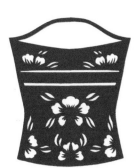

【抹胸】

宋代抹胸"上可覆乳、下可遮肚"，脖颈儿和后腰处有系带。

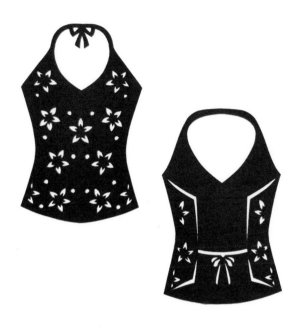

【合欢襟】

元代的内衣，其款式与旧时欧洲的束腰很像，因此多了些异域风情。穿着时需从后往前系带，胸前是排扣或者绳带。

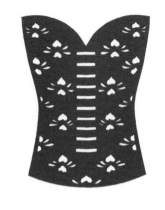
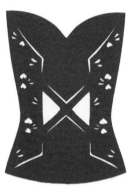

【主腰】

明代女子穿裙子时搭配的一种小衣，穿着时需由后往前穿，胸前用扣子固定。

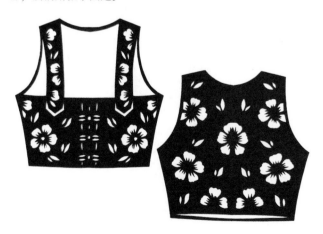

【肚兜】

清代肚兜一般呈菱形，上面有带，可套于脖子上，腰部另有两条带子可系在背后，下面呈倒三角形。男女老幼都可穿着。

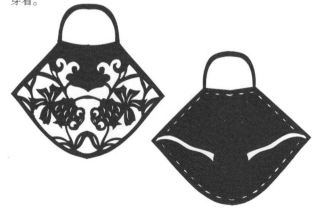

5.10 军服演变·历代戎装

中国历代服饰中有一种特殊的服饰体系，那就是军服。每一个时期的军服，其材质、款式、纹样都反映出当时社会的发展水平，每一款军服都是一个时代的缩影。

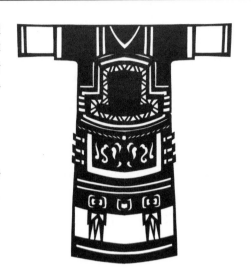

商代

商代，随着部落的不断兼并，战争频繁且战争规模变大，戎服开始出现，其主要功能是便于指挥作战。

西周

西周是青铜冶炼的发达时期。这时，由青铜制成的铠甲开始出现。

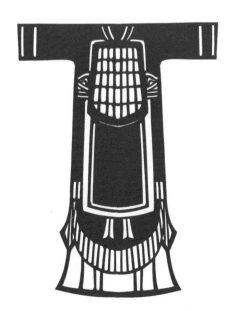

春秋战国

春秋战国时期除大量使用皮制甲胄外，也使用青铜铠甲。战国后期出现了铁制铠甲。当时，黄河流域的不少诸侯国开始创建骑兵，于是，紧身窄袖、长裤皮靴的胡服便成了军服。

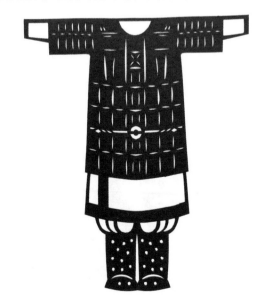

秦朝

士兵上身着深衣，下身穿小口裤，腿上缠布条（时称"行缠"），活动起来更加方便。

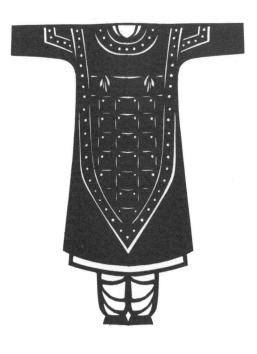

汉代

西汉沿袭秦朝军服制度，铠甲全为铁质，军队中所有级别的士兵均上着深衣，下穿裤子。东汉时期，军服外一般束两条腰带，一条为皮制，一条为绢制。

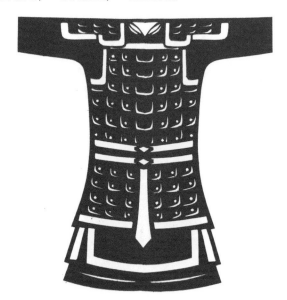

魏晋

魏晋时期的军服主要是战袍和裤褶服。战袍的长度到膝盖以下，裤褶服的袖子为紧身窄袖。

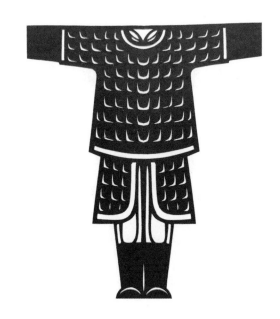

南北朝

南北朝时期，很多帝王和将领是胡人或羯人，为方便作战，他们将戎装设计得更加简洁。裲裆甲是当时最常用的，其前后两片是铁质铠甲，肩部、腰部用皮带连接。

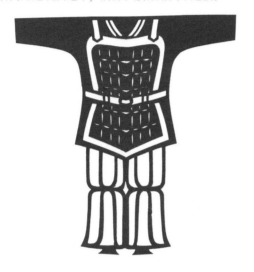

隋代

隋代的军服依然沿用南北朝时期的裲裆甲，同时增加了明光铠，胸部防护指数大增。

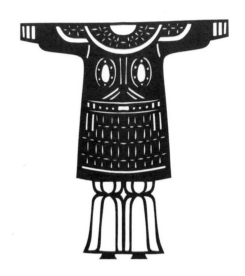

唐代

唐高宗、武则天两朝，天下承平，军服的装饰性增强了。安史之乱后，军服又恢复到利于作战的实用样式。

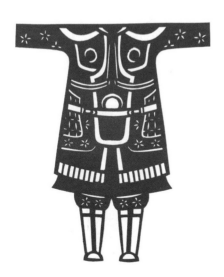

五代十国

由于五代时期战乱不断，华丽的明光铠基本退出历史舞台，全甲片制成的实用性铠甲恢复使用，形制上变成两件套装。

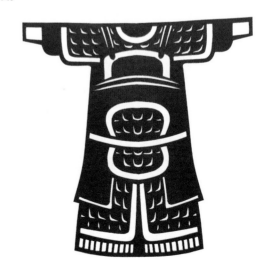

〔宋代〕

宋代的军服在五代的基础上款式略有变化，但整体还是全甲片制式的。

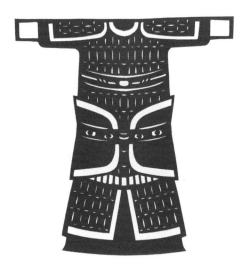

〔元代〕

元代的军服依然是紧身窄袖的袍服，有长短两种，长的到膝盖以下，短的刚刚遮住膝盖。

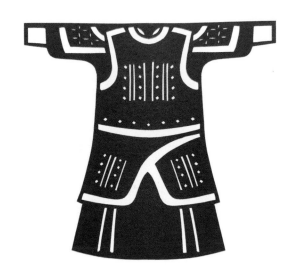

〔明代〕

明代军服的经典款式是"红胖袄"，这是一种红色的夹棉袄，长度到膝盖以下，窄袖，对襟，正面有开叉，方便骑马。

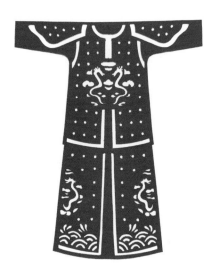

〔清代〕

清代火器制造技术发达，这是铁质铠甲逐渐被淘汰的原因之一。铁质铠甲在清代前期还用于作战，中期以后纯粹成了演练用的仪仗服饰。

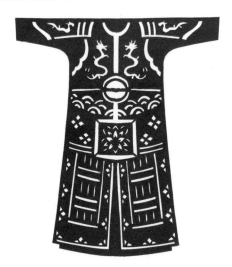

本章小结

　　每个朝代的社会发展程度、审美、人们的认知水平不同，其服饰也都有各自的特点。服装与剪纸这两种由剪刀主导的艺术若进行组合创新，主要有以下两种创新形式。

　　一种是用剪纸的艺术形式表现服装款式。本章便选取了历代服饰的经典款式并用剪纸艺术形式对其进行表现。在"汉服热"的今天，凭借剪纸艺术演绎古装变迁也是一件很美好的事情。以下图样可供大家做练习时参考。

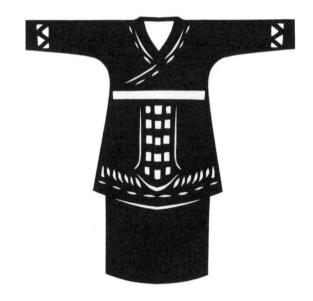

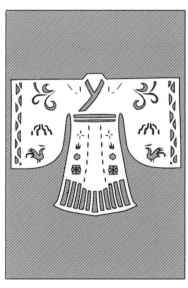
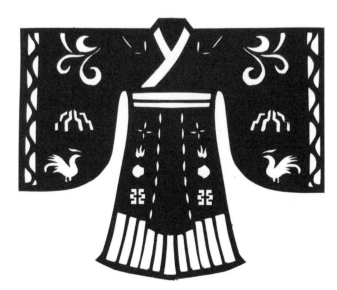

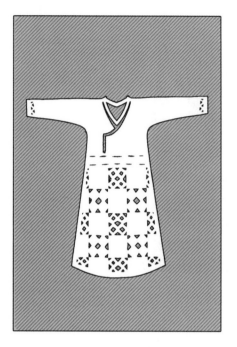

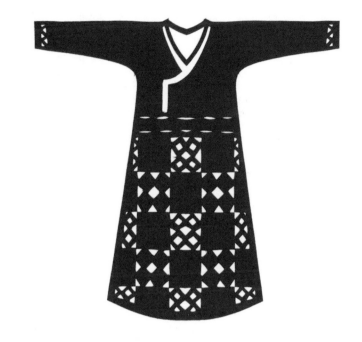

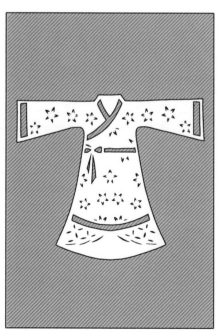

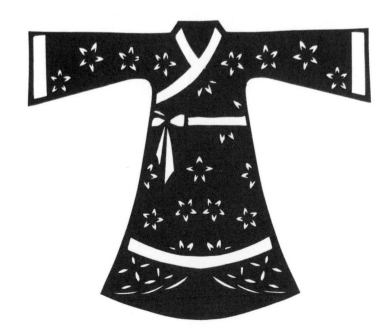

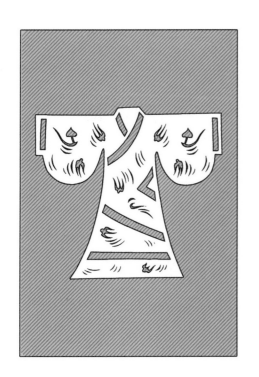

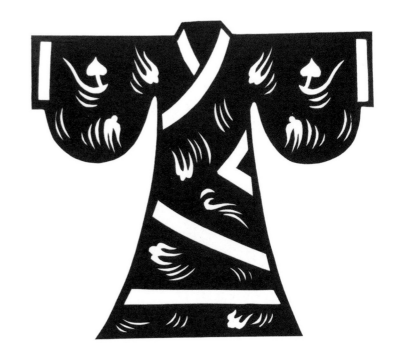

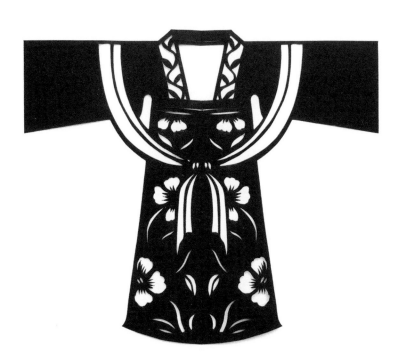

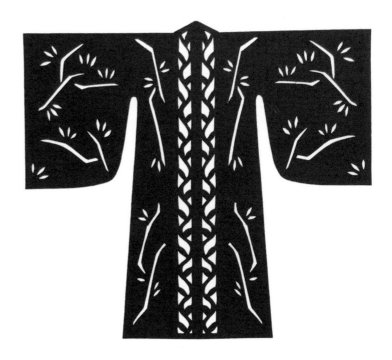

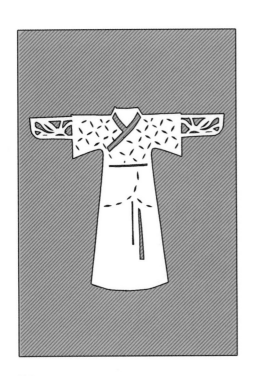

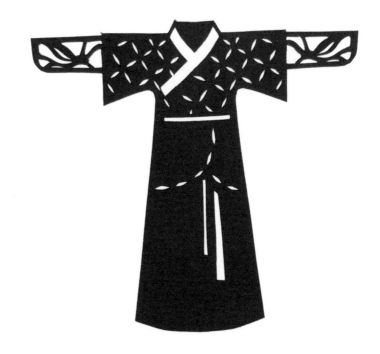

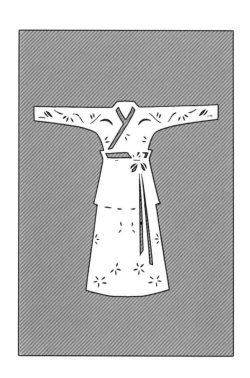

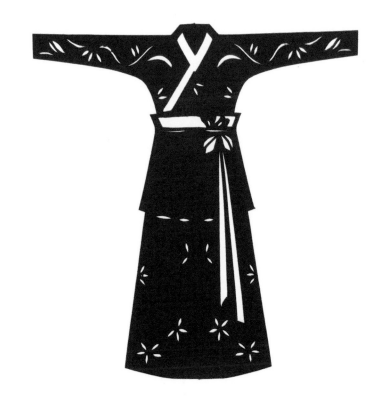

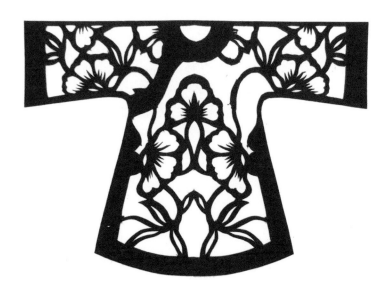

　　另一种是将剪纸图案或其艺术特点融合到服装设计中。剪纸是一种镂空艺术，将此特点应用到服装局部的设计中，既能使服装层次更丰富、立体感更强，又能产生独特的艺术效果。不过在选色与构图上需注意，"红白"确实是剪纸中的经典配色，但在服装设计中却不必非得如此，更何况传统的剪纸也不是仅此一种配色。这种创新性服装设计应既能体现剪纸意蕴，又让服装不落俗套。如果只是在服装上大面积印花或植入剪纸元素，生搬硬套、随意堆叠，将毫无美感可言。以下两幅图展示的是笔者设计的两款具有剪纸元素的时装。

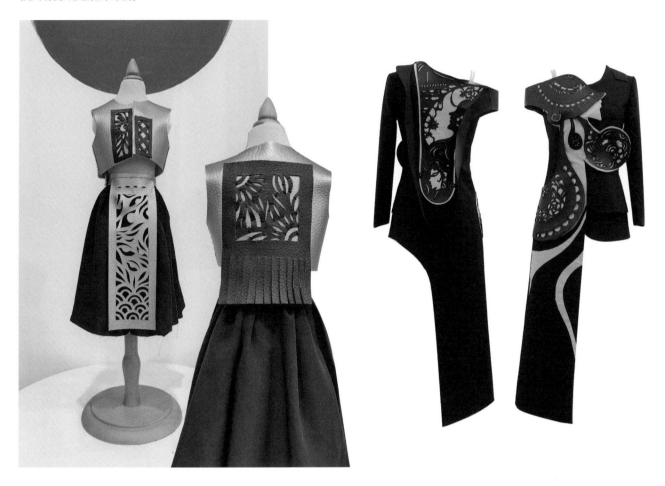

　　每一种艺术都有时代感，它们之所以经历兴衰，是因为扮演的角色、承担的功能发生了改变。好的设计在于融合而非固守。将各种艺术中最能展现美感的部分提炼出来并和谐交融，才能让不同时期的艺术在飞速发展的现代及未来社会焕发生机。

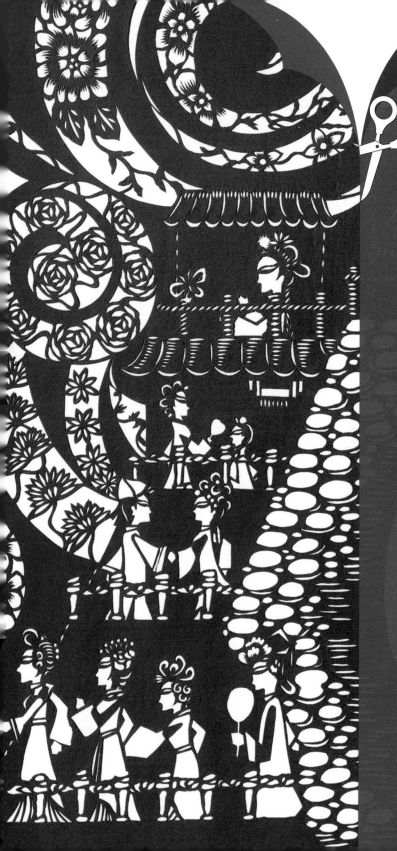

第6章
饰物篇

　　饰物是除衣装外，人们表达审美、个性、象征意义的重要物品。从古至今，人们为了追求美丽、传达意趣，创造出了众多精美、奇趣的饰物，从头到脚，极尽所能。本章将通过剪纸的形式对历史上部分经典的饰物进行表现。

6.1 戏里戏外·华冠头饰

在中国传统的戏曲中，人物所戴冠帽分为冠、盔、巾、帽四大类，人物所扮演的角色不同，则所戴冠帽的样式也不同。其中，冠类最为华丽，等级最高。

凤冠

凤冠为戏中王后、妃嫔、公主、命妇和官家小姐参加重大活动时戴的礼冠。从正面看，帽胎呈扇形，上面饰有各类珠翠，额顶中间有一只大凤凰。

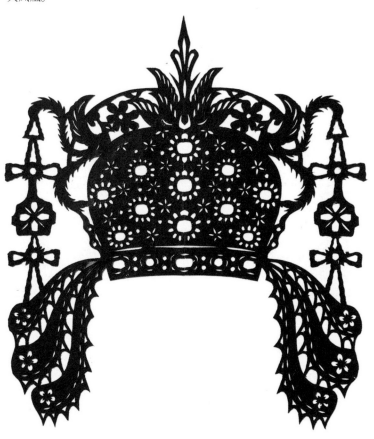

百蝶冠

因华冠上装饰若干点翠蝴蝶，故叫作"百蝶冠"。戏中官宦小姐、美貌佳人可用。

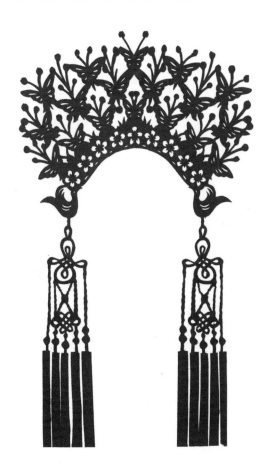

〔九龙冠〕

九龙冠为戏中皇帝平常戴的便帽，上面贴金、点蓝绸、饰珠须，有九条龙的浮雕，额顶中间饰有一个大绒球，左右两边挂长穗。

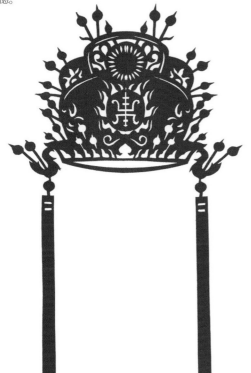

〔平顶冠〕

平顶冠为戏中玉皇大帝、冥阎王、汉代或汉代以前的帝王所佩戴冠帽。

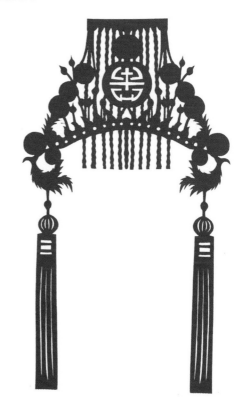

〔紫金冠〕

紫金冠是戏中王子和贵族少年所佩戴的冠帽。前扇为额子，后扇为圆形头盔加垛子头。

6.2 金银玉坠·步摇生姿

"云鬓花颜金步摇，芙蓉帐暖度春宵。"步摇是中国古代女性钟爱的一种首饰，因行步则摇而得名。簪是一根制，钗是两根制，而步摇就是带有流苏装饰的簪或钗。

凤凰步摇

钗头是一只用黄金屈曲成的凤凰，上面缀着下垂的金银珠玉。

蝴蝶步摇

想拥有行步则摇的视觉美感，除了垂以珍珠玉坠，还可以缀以活动的蝴蝶翅膀等。

掐丝步摇

一般来说，钗头为花朵、蝴蝶等装饰的步摇多为年轻女性使用，官宦之家的夫人等可用金银掐丝步摇，其钗头用金银丝制成，图案多样，若在末端搭配玉坠，则会显得更加稳重。

花步摇

牡丹步摇雍容大气，桃花步摇娇美明媚，樱花步摇高雅浪漫，兰花步摇淡定从容。

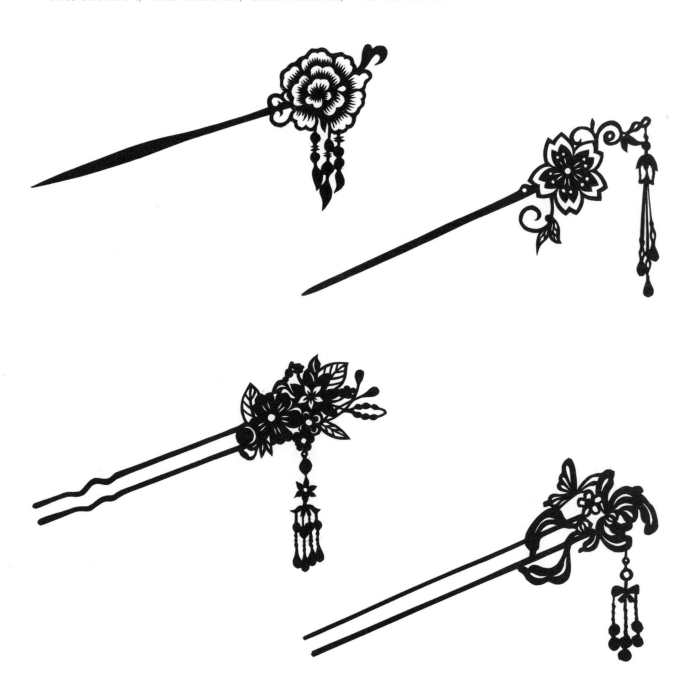

6.3 复杂神秘·傩戏面具

　　傩戏是一种由祭神跳鬼、驱瘟避疫的古老祭祀活动发展演变而成的民间戏剧。抛开傩戏这种艺术不谈，傩戏面具本身就是一种造型艺术，它通过夸张的表情、单一凝重或浓烈绚丽的色彩和奇特的装饰来完成人物剽悍、凶猛、深沉、冷静、狂傲、奸诈、忠诚、温和等性格的塑造。

历史人物形象

　　历史人物的面具主要突出人物外在形象的特点，如关公的红脸美髯、赵云的少年英气等。

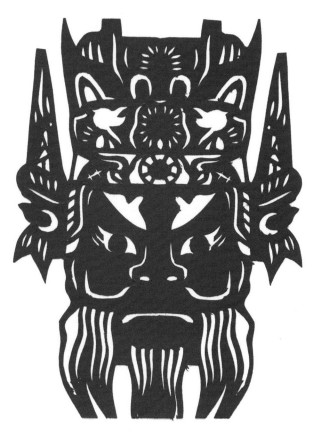
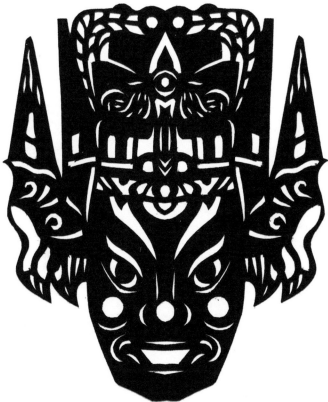

神话人物形象

神话人物有
3只眼的二郎神、
鸡形象的昴日星
官等。

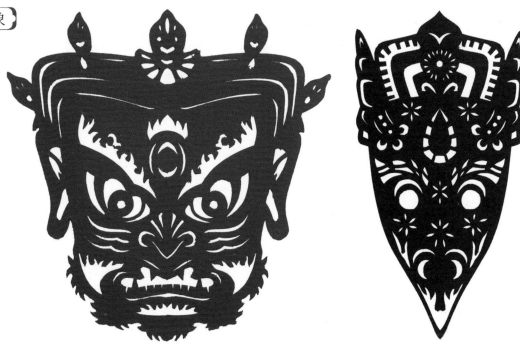

组合形象

在傩祭之风盛行的商周时期，为了在傩祭中获得更强烈的祭祀效果，主持的祭司会佩戴形象被组合和神化的面具，以增强神秘可畏感。

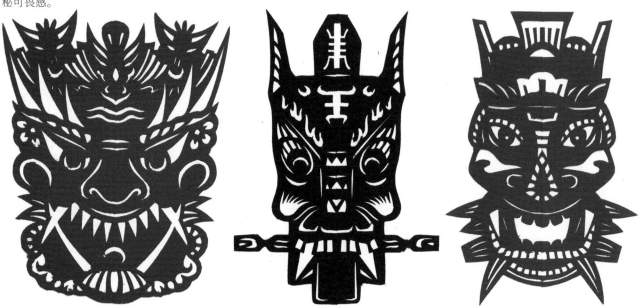

6.4 项上华丽·璎珞金锁

我国的项饰起源很早，可以追溯到旧石器时代。关于它的起源，据说与计数有关，项饰上的骨管、兽牙、石珠等可代表打猎的数量，数量越多，表示狩猎人越勇猛。随着历史的发展，又出现了各种不同造型的项饰，它们都有着自己独特的名字。

原始项链

颈部是连接头与躯干的"生命线"，古人将玉石、动物牙齿等串起来戴在脖子上，一方面是为了显示自己的能力，另一方面是为了保护自己，因为他们认为这些事物有一种超自然的魔力。

组配

组配于西周时期发展成熟，其礼仪性大于装饰性。人们戴上各种玉石组成的项饰，走路时尽可能不让它们发出相互碰撞的声响，从而使步履变得文雅。

璎珞

用多种小巧的宝石、珠玉或金银穿串而成，是印度古老的项式，汉代时随佛教传入中国，后来成为仕女常用的佩饰。

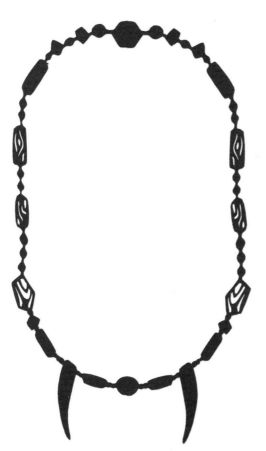

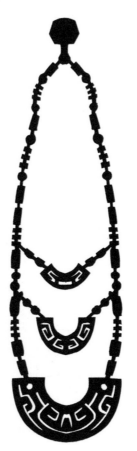

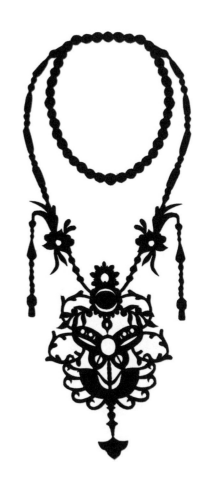

长命锁

明清时挂在儿童脖子上的一种装饰物，古人认为其能辟灾祛邪，"锁"住生命。

项圈

一般是用金、银、铜等金属煅制的素圈，富贵之家喜欢在上面镶嵌珍珠玉石，更繁复一些的会在下面缀饰花朵、穗头造型的金片、玉石等。

朝珠

朝珠是清代朝服的一种佩挂物，左右两侧共附3串小珠，名为"纪念"。男子佩戴的为左两右一款式，女子佩戴的为右两左一款式。另外有一串珠垂在背后。

6.5 四合如意 · 锦绣云肩

云肩也叫披肩，最初用来保护衣服领口、肩膀等部位免受头油等侵污，后来逐渐演变为一种装饰物。其款式多为四合如意式，上面有用彩锦绣制的花鸟鱼虫等象征吉祥的图案，晔如雨后云霞映日。

对称云肩

最早的云肩形状与翅膀类似，十分飘逸。

四合如意云肩

单层4片式，每片云子呈如意云纹形，云子上绣着具美好寓意的图案。

八方吉祥云肩

八片云子朝8个方向呈放射状散开，
寓意"八方吉祥"。

柳叶式云肩

云肩的造型除了经典的四合如意式、八方
吉祥式，还有柳叶式、荷花式等。柳叶式云肩
的层数有1~3层，每层由十几片云子组成。

6.6 清风徐来·古扇之雅

　　无论是帝王出行的仪仗扇、诸葛亮的羽扇，还是扑流萤的轻罗小扇、《西游记》里的芭蕉扇，中国的扇子除了实用，还有礼仪展示、审美表现、身份认同、文化表征等多重功能。

团扇

　　扇状多为圆形，也有其他形状。用竹木做架，以优质素纨做扇面，又称纨扇。

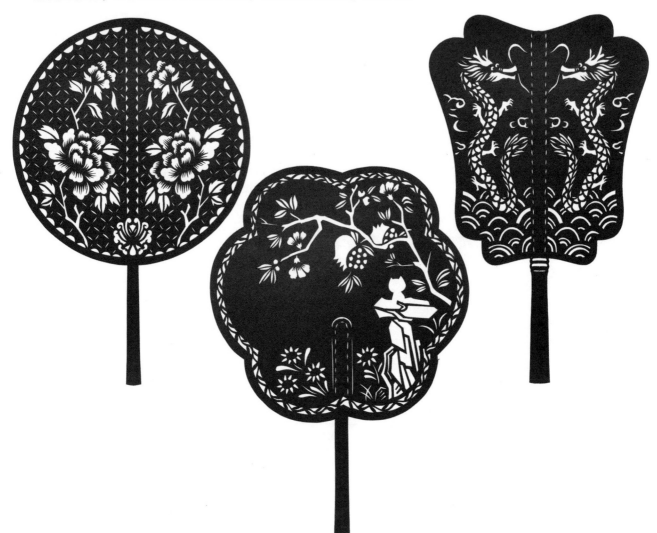

折扇

折扇是明清时期读书人的标配，学界认为折扇源自日本，北宋时期传入中国。明代永乐年间，折扇开始流行起来。

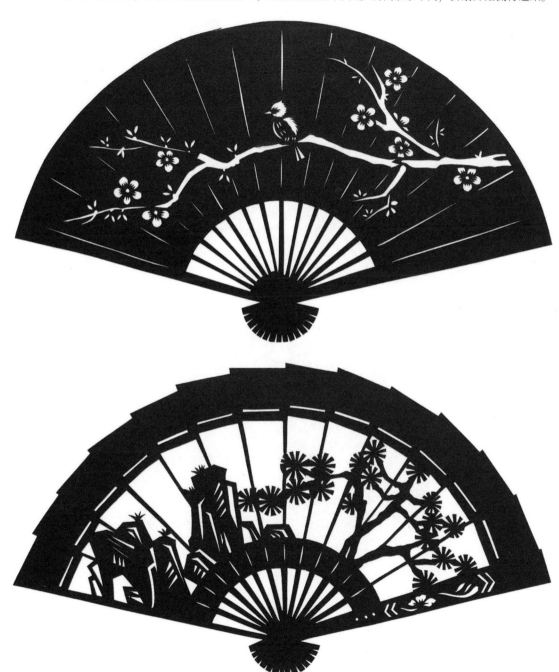

羽扇

所谓"羽扇纶巾"，无论是周瑜还是诸葛亮，羽扇都为他们高雅形象
的塑造起到了重要作用，也构建了中国古代文人的隐逸高洁之气。羽扇
分为男女款式，清代出现了女士专用的精致孔雀羽扇。

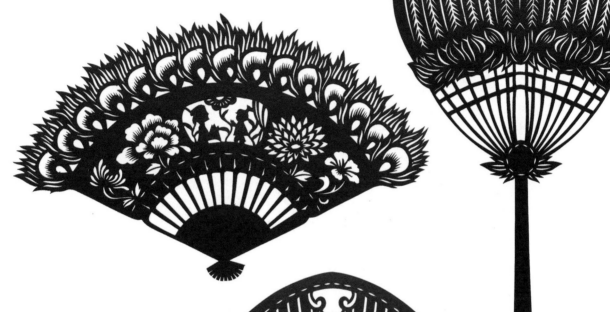

蒲扇

普通百姓常用的扇子是蒲
葵扇。东晋时期，蒲扇已广泛
出现于百姓的日常生活中，实
用为先，质朴无华。

6.7 君子无故·玉不去身

《说文解字》中称"玉"为"石之美"。古人所谓的玉是广义的，凡是质地坚硬、色泽温润、声音美妙的石头都可以称为玉。"君子无故，玉不去身"，古人常用玉来比喻君子的美德。

玉琮

新石器时代的人认为玉可以通灵。良渚文化的每件玉琮上均有兽面纹，其意至今仍不能解。刻了兽面纹的玉琮据说是祭祀通灵之物。

玉璧

玉璧是中国玉器中出现最早并一直延续不断的玉器品种，多用来祭天。战国至两汉是玉璧发展的鼎盛时期。

玉环

造型与镯类似，近圆形，中间的孔的直径大于环体的宽度，也有孔径与环体宽度相近的玉环。

玉玦

玦呈环形，有一缺口，在古代可以被用作耳饰。"玦"与"绝"同音，古人有时会通过赠送玉玦表示与人绝交。

玉璜

玉璜整体扁而薄，呈弧形。在古代，玉璜除了是祭祀"六器"之一，还是一种佩戴饰物。

玉圭

玉圭呈长条形，上尖下方，也作"珪"，是古代帝王祭祀、诸侯朝见时用的玉制礼器。

玉组佩

周朝制定了礼乐制，玉组佩是礼乐制度的组成部分之一。它由多件玉器串联而成，佩戴在身上可避免走路过快。玉组佩盛行于春秋战国时期。

玉佩

明清时期，玉的使用趋于普遍，玉佩就是人们经常佩戴的一种饰品。

6.8 古人时尚·精致包包

早在3000多年前，甲骨文中就已经有了"包"这个字。包包不是女性的专属物品，它起源于士兵配备的箭囊，之后又发展出多种多样的款式。

佩囊

古代的衣服大多没有口袋，人们外出时会随身携带佩囊用来装钥匙、印章等物品。佩囊通常系在腰间。

鞶（pán）

《礼记·内则》中记载："男鞶革，女鞶丝。"其中的"鞶"就是"小囊"的意思，而"男鞶革，女鞶丝"的意思就是男孩身上带的小囊用皮革制成，女孩身上带的小囊用丝帛制成。后来，男孩身上带的小囊改用布帛制作。

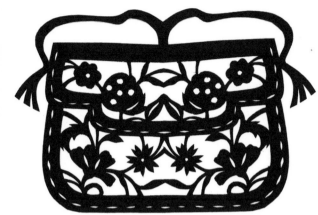

荷包

荷包是大家所熟知的古代包包，曾一度发展为爱情信物，上面绣着花鸟鱼虫、山水草木、人物场景、诗词和吉祥语等内容，方寸之内匠心独运。

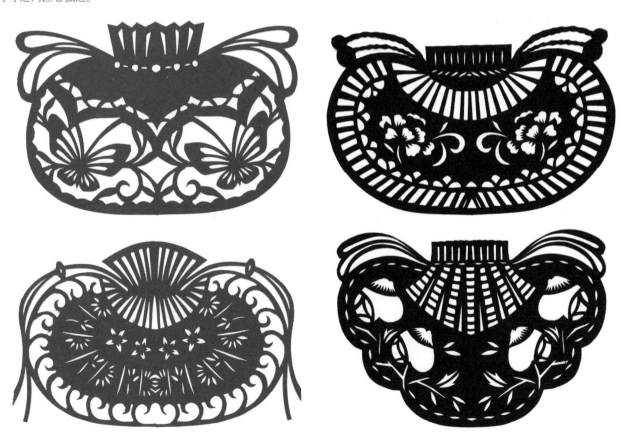

6.9 如影随形·香囊意趣

香囊又叫容臭（xiù）、香缨等，是一种盛放了香料的囊包，它的出现最早可追溯到先秦时期。前面提到的荷包也可以用来盛放香料，但其主要的功能还是装小物件。

香袋

南北朝时期，香囊发展为香袋。

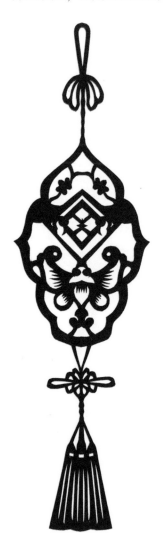

香球

唐代出现了装着香料的金属质香球。马嵬坡兵变后，唐玄宗令人改葬杨贵妃，差使挖开坟冢，却见"肌肤已坏，而香囊仍在"，其中的"香囊"就是金属质的香球。

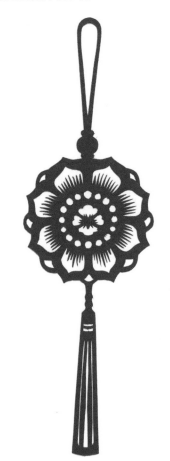

容臭

"臭"是气味的意思，这里指香物。"容臭"就是容纳香物的意思，明朝仍有此叫法。

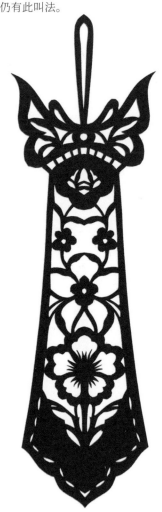

荷包香囊

清代，佩戴香囊成为皇宫的防病措施之一，如意形荷包香囊是经典造型。

葫芦香囊

古人认为葫芦是一种能给人带来吉祥的灵物，故常取其谐音"福禄"来获得美好寓意。

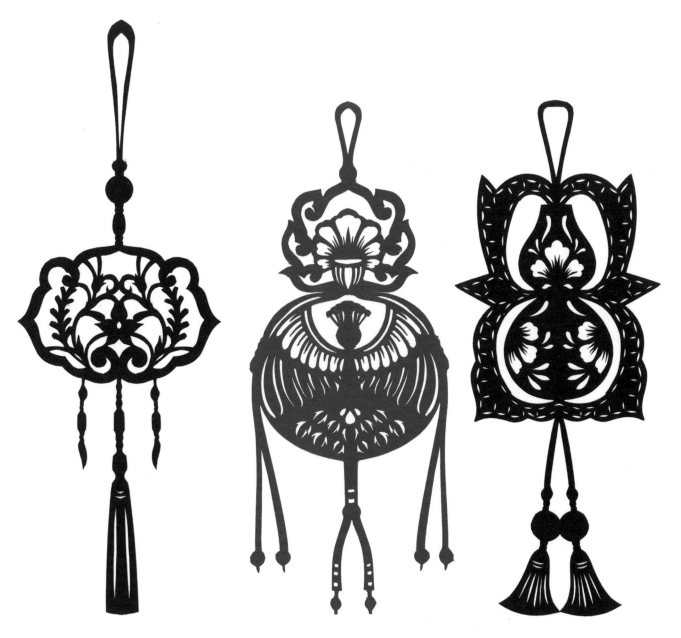

花篮香囊

繁花搭配花篮的造型，寓意生机勃勃。

金蝉香囊

金蝉象征着长生或再生，取其谐音"金钱""进财"可获得富贵的寓意。

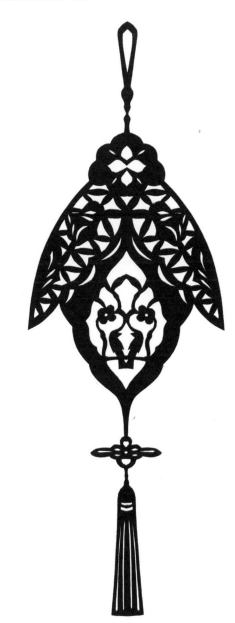

6.10 爱美必备·高跟鞋饰

任何时代的女性穿高跟鞋都与追求美有关系。

〔木屐〕

木屐是中国最早的高跟鞋，据说是西施弥补个子矮小的产物。穿上木屐，搭配到脚底的长裙，身材显得婀娜而修长。由于木屐有一定的高度，穿上它时，走路、跳舞都得小心翼翼，因此穿着者给人一种弱不禁风的感觉。

〔高齿屐〕

高齿屐的前后齿可随意拆卸，上山时拆前齿，下山时拆后齿。南朝梁的贵族十分喜欢穿着。

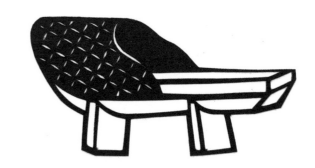

〔弓鞋〕

因鞋底弯曲、形如弓月而得名，也指古代缠足妇女所穿的小脚鞋子。据说缠足这种扭曲的审美来源于南唐后主李煜。

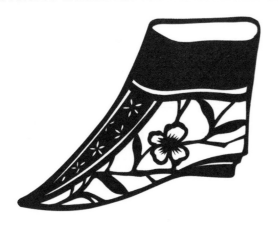

〔高底鞋〕

明朝女性穿高底鞋不仅为了好看，还为了防走光。穿上高底鞋后，衣裙可把鞋面遮住，只有被白色绸布包住的鞋底露出来。

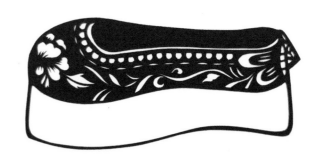

花盆底

这是满族特有的一种绣花鞋，因为鞋底像花盆而得名。鞋底是木质的，用白布包裹。能穿这种鞋的女性都是年轻的贵族女子，一般老年妇女或需要劳作的妇女所穿花盆底的鞋底厚度较薄。

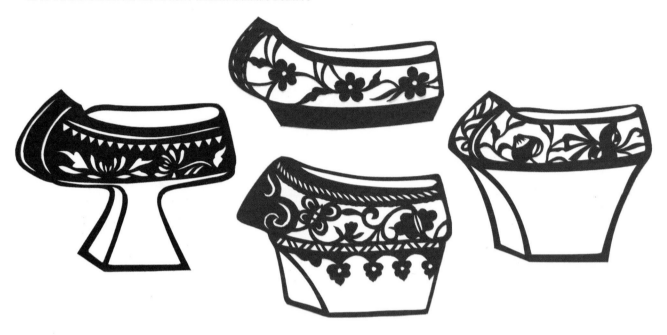

本章小结

"工夫在诗外"这句诗同样适用于剪纸的探索与学习。一般来说，只要是工艺美术类创作，初学者不可避免地会出现"手工"思维，有人在技法娴熟之后再无突破，这已不能单纯在剪纸技艺上寻找原因了。

本章通过剪纸的形式表现了戏曲头饰、傩戏面具、古代项饰、云肩、扇子、玉器、包包、香囊、高跟鞋等有趣的物件，它们的出现不只因为实用和美观，更因为其具有文化表征、礼仪展示、审美表现、身份认同等功能。这些事物以剪纸的形式呈现出来时，意趣满满。所谓传承创新，不应拘于成法、固守传统、为工艺所限，应尝试探索领域融合、表达真挚的情感、记录令人怦然心动的事情。能够为剪纸创作提供灵感的事物有很多，我们需要多看、多思考、多实践。

这里留4个三星堆面具剪纸图样供大家做练习时参考。

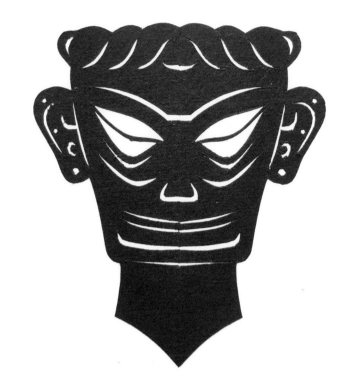

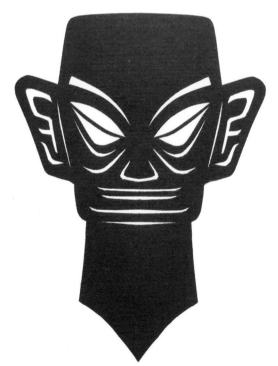

后记

2020年4月，我忙里偷闲录制了第一套剪纸视频教程。与只讲解剪纸制作步骤的教程不同，这套教程的每节课里都涉及主题构思分析、图案寓意解读、经典样式介绍和图案布局。因为我意识到，如果只讲解制作步骤，学习者一旦熟练之后，必然会遇到如何独立设计图样、如何形成自己的风格等这类问题。看到不同的作品，了解其创作思路，学习其蕴含的文化，比单纯地动手练习更重要。所以当我在2021年末确定要编写本书时，就用了"剪纸与文化"作为写作主题。

纵观剪纸类图书，其名称多由"剪纸"二字与"民间""手工""技法""作品集"及地方、流派名称组合而成，而书名中有"文化"二字的，又多在介绍地方、民俗文化。我想，作为我的处女作，书的内容涉及的又是自己深耕多年的剪纸领域，因此本书必须从一个全新的角度进行编写，用融合性的思维演绎剪纸艺术，总结出图样设计规律与方法。本书中的"认知篇""纹样篇""寓意篇""故事篇""服装篇""饰物篇"共集录了我的400多幅原创剪纸作品。或许有些篇章，大家在初次看到它的标题的时候，会认为它与剪纸并没有什么联系，然而我确实用剪纸作品将它们表现了出来。希望本书能够给喜欢剪纸的朋友带来启发，也希望能够提醒剪纸进阶者避免沉溺于"手上功夫"的习得而止步不前。

当然，这里并不是说剪纸文化、图样设计比步骤、技法更高一等。任何一种艺术形式，其外在表现与内涵同样重要，只是不同的人在经历自我提升的不同阶段，对艺术表现有不同的认识、不同的期待、不同的追求，因此看待艺术的角度与努力的方向会有不同。我试图吸纳一些新事物，让剪纸领域变得更广阔。关于剪纸，我通过本书将我所知毫无保留地呈现给大家，希望我们能相互借鉴、学习。